构成基础

主　编　宋杨
副主编　凌小红　王开明
参　编　张睿　洪军

北京理工大学出版社
BEIJING INSTITUTE OF TECHNOLOGY PRESS

版权专有　侵权必究

图书在版编目（CIP）数据

构成基础 / 宋扬主编. —北京：北京理工大学出版社，2019.10

ISBN 978 - 7 - 5682 - 7822 - 5

Ⅰ.①构…　Ⅱ.①宋…　Ⅲ.①构图学 – 高等学校 – 教材　Ⅳ.①J061

中国版本图书馆 CIP 数据核字（2019）第 242035 号

出版发行 / 北京理工大学出版社有限责任公司	
社　　址 / 北京市海淀区中关村南大街5号	
邮　　编 / 100081	
电　　话 / （010）68914775（总编室）	
（010）82562903（教材售后服务热线）	
（010）68948351（其他图书服务热线）	
网　　址 / http: //www.bitpress.com.cn	
经　　销 / 全国各地新华书店	
印　　刷 / 定州市新华印刷有限公司	
开　　本 / 880毫米 × 1230毫米　1/16	
印　　张 / 12	责任编辑 / 张荣君
字　　数 / 328千字	文案编辑 / 张荣君
版　　次 / 2019年10月第1版　2019年10月第1次印刷	责任校对 / 周瑞红
定　　价 / 49.00元	责任印制 / 边心超

图书出现印装质量问题，请拨打售后服务热线，本社负责调换

前言

我国自 20 世纪 70 年代末从国外引进设计专业教育体系以来，"平面构成""色彩构成""立体构成"课程已成为职业院校工业设计、艺术设计等专业必不可少的核心课程。源于 20 世纪初俄国的构成主义和德国包豪斯的设计理念，以严密的科学化、逻辑化给设计艺术领域带来巨大的冲击与变革，并迅速传遍全国各艺术设计院校。

现在的设计学院为满足社会需求，不断调整专业设置，并且不断设立新的专业，其中不仅有艺术设计类专业，还增加了工科类设计专业。艺术、工科类设计专业的教学不仅有交叉重叠的部分，还需要有针对各自专业特点和发展需求的新内容。"构成基础"作为重要的造型基础课程，为适应这一需求而开发了增添教学内容、更新教学方法和改革训练课题的新教材《构成基础》。

本教材涵盖了"平面构成""色彩构成""立体构成"相关的基础知识，从形态、色彩、立体、材质等方面探讨设计造型的基本问题。关于形态创造的基本理论与训练，按照"基本理论（是什么、为什么）—形态元素（用什么）—结构法则（哪些方法）—设计应用（怎么应用）"主轴展开论述。体例结构采用"章"和"节"进行知识体系纵向性的完整诠释，让学生通过系统完整的"理论""方法""应用"三个模块，理解和掌握如何将构成基础灵活应用到每个行业中；最后借助一些设计案例的赏析，让学生深度理解设计造型的基本原理并学会如何将其运用于具体的设计实践，为后续的专业课程作好准备。

另外，本教材以提高学生就业能力为目标，将传授实用的、有效的知识和技能贯穿于全书。在编撰过程中，以项目方式，将相关知识进行整合。在内容编排上符合职业院校教育规律，强调技能训练和能力培养，突出职业院校教育的特点；注意调动学生的主体意识，启发创新思维，突出教学的针对性、实践性与可操作性。

由于时间仓促，本教材在编写过程中难免存在纰漏，敬请广大师生批评指正。

编 者

目录

平面构成篇

第1章　平面构成概述 ·············· 2

第1节　平面构成的概念 ·············· 3

第2节　平面构成的特点及分类 ·············· 4

第3节　平面构成的产生与发展 ·············· 6

第2章　平面构成的基本元素 ·············· 8

第1节　点 ·············· 9

第2节　线 ·············· 14

第3节　面 ·············· 19

第4节　点、线、面综合构成 ·············· 25

第5节　作品范例 ·············· 26

第3章　平面构成的基本形与骨骼 ·············· 29

第1节　平面构成的基本形 ·············· 30

第2节　平面构成的骨骼 ·············· 32

第3节　作品范例 ·············· 34

第4章　平面构成的基本形式 ·············· 37

第1节　重复构成 ·············· 38

第2节　近似构成 ·············· 39

第3节　渐变构成 ·············· 41

第4节　发射构成 ·············· 46

第5节　特异构成 ·············· 49

第6节　密集构成 ·············· 53

第7节　肌理构成 ·············· 55

第8节　作品范例 ·············· 57

第5章 平面构成在设计中的应用 ·············· 61

第1节 标志设计中的平面构成 ·············· 62

第2节 服饰设计中的平面构成 ·············· 64

第3节 室内设计中的平面构成 ·············· 67

色彩构成篇

第6章 色彩构成概述 ·············· 72

第1节 色彩构成的概念 ·············· 73

第2节 色彩构成的类型 ·············· 73

第3节 色彩构成的学习方法 ·············· 75

第7章 色彩的基本原理 ·············· 77

第1节 色彩产生的原理 ·············· 78

第2节 色彩的分类与属性 ·············· 80

第3节 色彩的混合 ·············· 84

第4节 色立体 ·············· 87

第5节 作品范例 ·············· 89

第8章 色彩的生理和心理 ·············· 94

第1节 色彩与生理 ·············· 95

第2节 色彩与心理 ·············· 97

第3节 作品范例 ·············· 104

第9章 色彩的构成方法 ·············· 108

第1节 色彩的对比 ·············· 109

第2节 色彩的调和 ·············· 113

第3节 色彩的采集与重构 ·············· 115

第4节 作品范例 ·············· 119

第 10 章	色彩构成在设计中的应用	124
第 1 节	招贴设计中的色彩构成	125
第 2 节	包装设计中的色彩构成	127
第 3 节	室内设计中的色彩构成	128
第 4 节	产品设计中的色彩构成	130
第 5 节	服装设计中的色彩构成	131
第 6 节	作品范例	133

立体构成篇

第 11 章	立体构成概述	140
第 1 节	认识立体构成	141
第 2 节	立体构成的研究方向及学习意义	142

第 12 章	立体构成的构成要素	143
第 1 节	形态要素	144
第 2 节	肌理要素	147
第 3 节	空间要素	148
第 4 节	作品范例	151

第 13 章	立体构成的构成方法	153
第 1 节	半立体构成	154
第 2 节	线材的立体构成	156
第 3 节	面材的立体构成	158
第 4 节	块材的立体构成	161
第 5 节	综合材料的立体构成	164
第 6 节	作品范例	165

第 14 章	立体构成在设计中的应用	168
第 1 节	平面设计中的立体构成	169

第 2 节　家具设计中的立体构成 ·· 171

第 3 节　产品设计中的立体构成 ·· 173

第 4 节　建筑设计中的立体构成 ·· 174

第 5 节　作品范例 ··· 175

第 15 章　优秀作品欣赏 ·· 177

参考文献 ··· 184

平面构成篇

第1章
平面构成概述

学习目标

· 掌握平面构成的概念。

· 了解平面构成的特点、分类及平面构成的产生与发展。

第1节 平面构成的概念

三大构成包括平面构成、色彩构成和立体构成，它们都是现代视觉传达艺术设计的基础。本章对平面构成进行单独阐述。

所谓平面，是相对于我们生存的三维空间而言的二维空间概念。而构成，则具有"组装"的含义，也就是说在平面设计中，将数种以上的单元按照一定形式美的法则在平面上进行分解、组合构成，从而产生新的艺术形象。

平面构成是视觉元素在二次元的平面上，按照美的视觉效果、力学的原理，进行编排和组合。它是以理性和逻辑推理来创造形象、研究形象与形象之间的排列的方法，是理性与感性相结合的产物（见图1-1至图1-4）。

图1-1 平面构成（1）

图1-2 平面构成（2）

图1-3 平面构成（3）

图1-4 平面构成（4）

第2节 平面构成的特点及分类

一、平面构成的特点

平面构成不以表现具体的物象为特征，但是它反映了自然界变化的规律性。它主要是从抽象形态入手，着重研究和分析各种视觉元素的存在形态、空间排列、运动规律与视觉感受，从而培养人们的审美与感知能力，提高人们设计的创造性思维和造型能力。平面构成有以下几方面的特点。

1. 平面构成是以感知为基础的造型活动

通常来说，设计需要具备观察能力、理解分析能力、判断能力和表现能力。前三个方面可以归纳为感知能力。设计是心、手、脑的结合，感知能力要求对视觉和表现形式有敏锐的感觉和构思判断能力。平面构成是以感知为基础，通过感知和掌握客观现实的构成规律与形式法则，用最简单的点、线、面进行分解、组合、变化，从而反映出客观现实所具有的运动规律，创造出富有视觉感和心理效应的新形态（见图1-5）。

2. 平面构成是一个再创造的过程

平面构成是一种较为理性的创造活动，是一个自觉的、有意识的再创造过程。平面构成运用了数学逻辑、视觉反应、视觉效果，对形象进行重新设计，构成画面有组织、有秩序的运动感和空间深度，表现出具有超越时间、空间的图形效果（见图1-6）。若能把构成原理与分析方法运用到生活中，就会在生活和自然界得到更多的启示，更能感受寻常事物中的美的形式。这就形成一种综合的感受，成为构思和创意的基础。

3. 平面构成是创造力的积累

平面构成的重点不仅是造型能力的训练，更是创造力的积累。平面构成的造型多以纯粹、抽象的形状和色彩为主，注重构成元素之间的组合，重视视觉效果与造型精神的表现，是具有视觉性与精神性双重功能的造型活动。平面构成重在创意设计，它主要训练严密的思考能力与灵活的构想方法，注重鉴赏能力的提高，强调对造型活动的综合性分析与思考，如图1-7所示。

图1-5 平面构成的感知性 图1-6 平面构成的理性 图1-7 平面构成的创意设计

二、平面构成的分类

1. 自然形态的构成

自然形态的构成是以自然本体形象为基础的构成形式。这种构成方法保持原有形象的基本特征，通过对形象整体或局部的分割、组合、排列等，重新构成一个新图形。自然形态的构成如图1-8所示。

2. 抽象形态的构成

抽象形态的构成是以抽象的几何形象为基础的构成，即以点、线、面等构成元素，进行各种形态的多种组合。其构成方法是以几何形态为基本元素，按照一定的构成规律进行组合排列。抽象形态的构成如图1-9所示。

（a）水纹

（b）维纳斯骨螺

图 1-8 自然形态的构成

（a）　　　　　　　　　　　　（b）

图 1-9 抽象形态的构成

第3节 平面构成的产生与发展

构成设计的观念最早从第一次世界大战就开始在理论和实践上有所显现。无论在绘画还是在设计当中，都主张以抽象的形式来表现，放弃传统的写实。这种观念经过俄国的构成主义、荷兰的新造型主义，以及在造型设计中影响最大的德国公立包豪斯学校的不断完善和发展，逐步从新的思维方式、美学观念建立起一个新的造型原则，平面构成也随之发展成为现代设计教学训练中的基础科目之一。

19世纪下半叶，以莫里斯为代表的英国工艺美术运动，是现代设计孕育的标志。它在观念上强调"美就是价值，就是功能"，其影响遍及欧洲，也引发了国际性的新艺术运动。新艺术运动强调装饰、结构与功能的和谐统一，竭力追求形式上的突破。

现代设计在经历了英国的工艺美术运动和欧美的新艺术运动之后，进入到一个成熟的阶段，它的标志是包豪斯学校（简称"包豪斯"）（见图1-10）的创立。包豪斯作为世界上第一所现代设计学校，是现代设计的真正发源地。魏玛时期的包豪斯学校请来了现代派中崇尚抽象的画家任教，如构成派的康定斯基（见图1-11）、蒙德里安（见图1-12）等。它的教学体系是强调功能第一、形式第二，注重新技术与新材料的运用，抛弃传统的限制；认为艺术应与技术统一，设计的目的是人而不是产品，设计应遵循自然与客观的法则。

图1-10 包豪斯学校

（a）《若干个圆》

（b）《红黄蓝》

图1-11 康定斯基作品

（a）《红黄蓝构图》　　　　　　　　（b）《百老汇爵士乐》

图1-12　蒙德里安作品

　　包豪斯在构成原理和造型原理上都有着独到的见解，在重视相关学科知识的基础上加强了对现代设计的研究。他们认为艺术和科学一样，可以分解成最基本的元素从而进行分析，正如物质可分解成分子、原子、核子等一样。绘画艺术也可以分解为最简单的点、线、面等形体，以及空间、色彩等元素来进行分析和研究。通过探索与实践，学校最终确立了构成作为设计基础的地位，并形成了对世界各地的设计教育产生重大影响的包豪斯风格。美国、日本以及欧洲许多国家，由于接受了包豪斯的设计思想，各自的设计界和工业界都得到了极大的发展。至今，包豪斯的整体教学体系仍广泛地被沿袭采用并得以不断发展与革新。

　　我国早在20世纪50年代就有一些旅欧艺术家研究并提倡包豪斯的教育思想和设计体系，由于当时经济比较落后，设计在教育界根本不被重视，直到20世纪70年代末，随着我国的改革开放以及经济的发展、科技的进步、艺术的繁荣，包豪斯的设计教育思想和意识才开始被接受和传播，在工业设计、建筑设计、视觉传达设计、服装设计、书籍装帧设计、舞台美术设计、商业美术设计等领域得到广泛运用，对我国的现代设计起到了积极的推进作用。经过几十年的不断积累和完善，平面构成已成为我国现代设计教学的重要基础课程之一。

1.平面构成有哪些主要特点？

2.谈谈平面构成与现代艺术设计之间的关系。

第 2 章
平面构成的基本元素

学习目标
· 掌握点、线、面的特征与构成。
· 了解点、线、面的综合构成。

第 2 章　平面构成的基本元素　9

　　点、线、面作为构成的基本元素，是平面构成不可缺少的视觉语言，它们在平面构成中都有各种不同的视觉效果和心理反应。点、线、面既包括具体性，也包括抽象性，且两者间可相互转换。在实际运用中，不管对象如何复杂，我们最终都可以用点、线、面去简化和归纳。当它们个别存在时，点具有集中的特性，线具有伸长的特性，面具有重量和面积的特性。在设计过程中，巧妙地运用点、线、面，可以表现出许多不同的情感及视觉效果。

第1节　点

一、点的概念

　　点是最基本和最主要的元素，点是细小简单的形象。几何学概念中的点，仅表示位置，没有大小面积，是一条线的开始或结束，或者是两条线的相交及相接之处。构成中的点是在对比中存在的，它具有大小、形状、色彩、肌理、位置、面积等特性。

　　在自然界中，点越小，它的感觉越强；点越大，则越有面的感觉，同时点的感觉便相对减弱。例如，直径 10 mm 的圆与直径 1 mm 的圆相比较，它们都具有点的感觉，但在特定的环境中它们又可视为面。夜晚天空中闪耀的星星，相对天体来说是点；海洋中行驶的船舶，相对大海来说是点；飞翔在万里长空中的雄鹰，相对天空来说是点。所以，点与点、点与线、点与面之间的差异标准，只能与其周围的视觉形象相比较，或根据其存在的位置用感觉体验出来。点的视觉形象如图 2-1 所示。

（a）自然界中的点　　　　　　　　（b）画中的点　　　　　　　（c）设计中的点

图 2-1　点的视觉形象

二、点的特性

　　点可以用在各种视觉表现中，并具有集中、引人注目的功能。点的连续会产生线的感觉（见图 2-2）；点的集合会产生面的感觉（见图 2-3）；点的大小不同会产生空间感、深度感和远近感（见图 2-4）。几个点之间会有虚面的效果（见图 2-5）。

10 　构 成 基 础

图 2-2　点产生线的感觉　　　　　图 2-3　点产生面的感觉

图 2-4　点产生的空间感觉

　　点会因与邻近形体的对比而影响观看者的心理和视觉。只有一个点处于画面中时，容易成为视觉中心，有集中、凝固视线的作用（见图 2-6）；点居画面中央时，与画面的空间关系显得和谐，会产生向心力和静态感（见图 2-7）；点偏离画面中心位置时，则形成不稳定感而造成动势（见图 2-8）。点还具有极强的视觉冲击力，越连贯越饱满的点，它脱离背景的性质越强，在心理上越具有一种扩张感和紧张性。点在画面空间中具有张力作用，这种张力作用表现在点与点之间的引力上。当空间中有两个同等大的点时，张力作用就表现在连接两点之间的视线上，并且点的引力、点的强度及点的距离成正比。

图 2-5　点之间的虚面效果

第 2 章 平面构成的基本元素 11

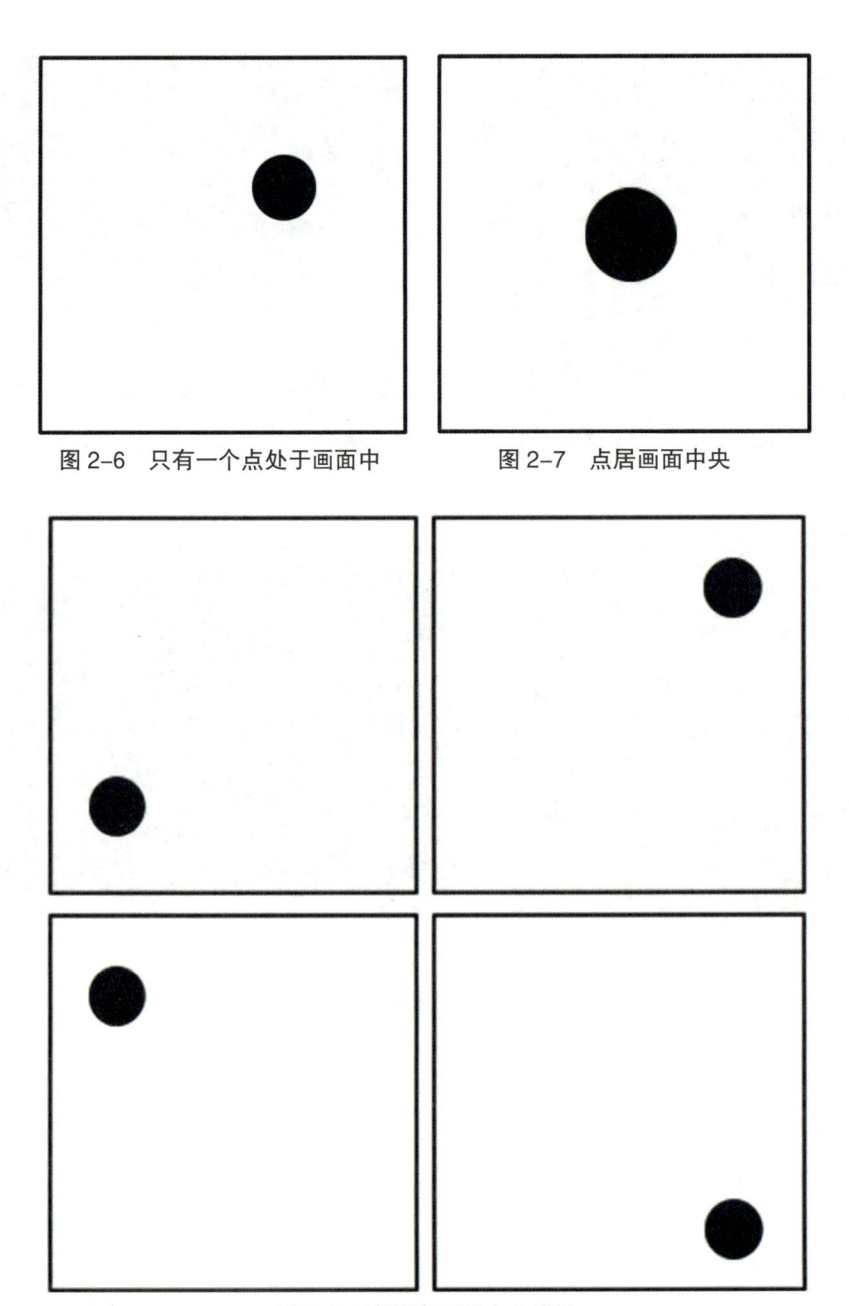

图 2-6 只有一个点处于画面中 图 2-7 点居画面中央

图 2-8 点偏离画面中心位置

　　点还会产生错视，所谓错视又叫感觉错误，是指感觉与客观事实不相一致的现象。同样一点置于不同环境，则大小感觉、运动趋势等都会产生变化。研究错视的目的，一是为了避免在设计中由错视带来的误导；二是利用错视进行一些有趣味的设计。错视的趣味设计如图 2-9 所示。

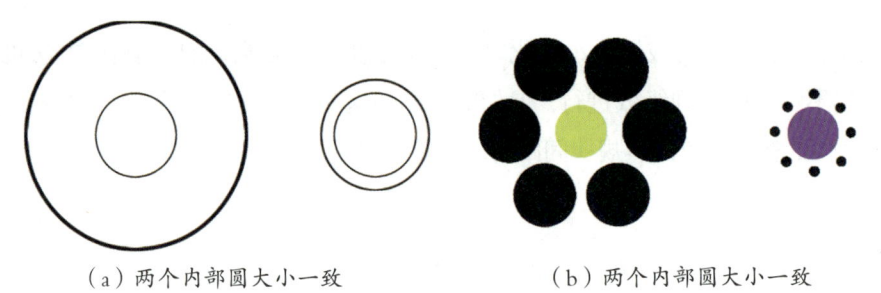

（a）两个内部圆大小一致　　　　　（b）两个内部圆大小一致
图 2-9 错视的趣味设计

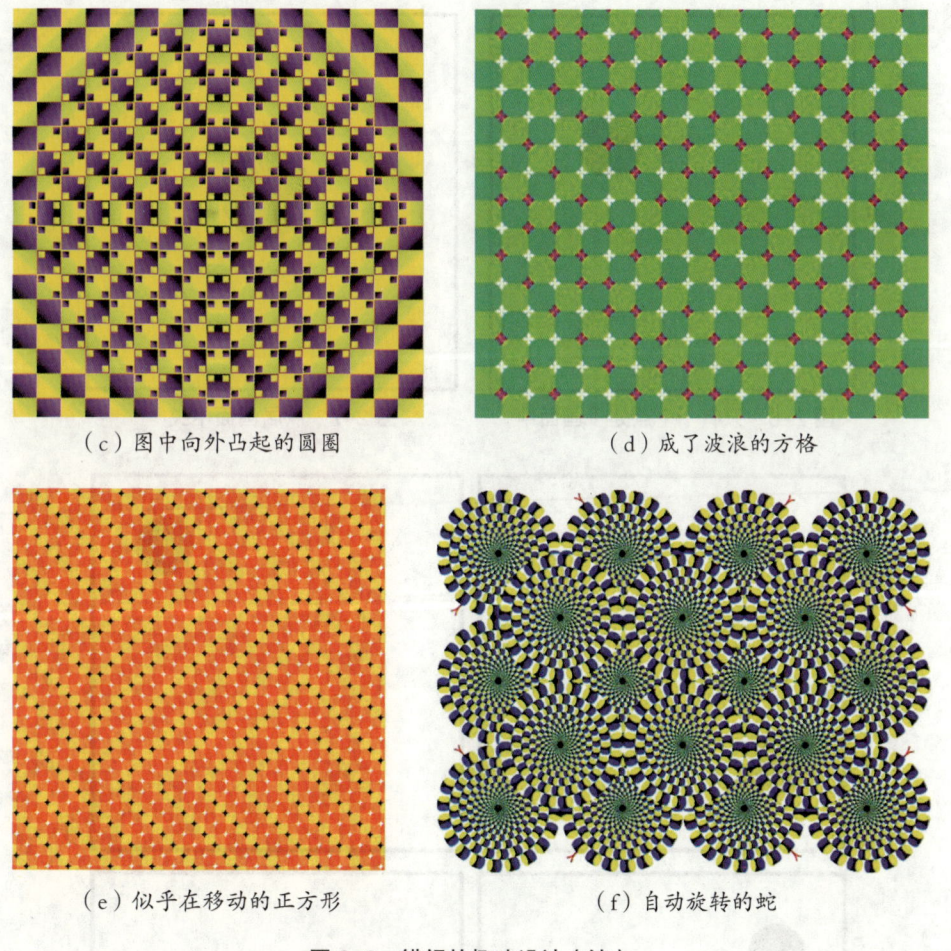

（c）图中向外凸起的圆圈　　　　　　（d）成了波浪的方格

（e）似乎在移动的正方形　　　　　　（f）自动旋转的蛇

图 2-9　错视的趣味设计（续）

三、点的构成

点的构成方式大致可归纳为下列几种。

1. 点的等间距构成

点的等间距构成具有井然有序的美感，然而这种秩序感却略缺乏个性，不适合表现具有强烈印象的构成。在等间距构成中，如果加上点的大小变化，则可产生变化丰富的视觉效果，使有秩序的构成变得更活泼生动。点的等间距构成如图 2-10 所示。

2. 点的有规律间距构成

将点的位置做有规律的移动或做大小变化时，视觉反应不但强烈，而且其构成方法也较多。点的有规律间距构成虽然不一定按数列级数进行，但如能在熟知这些级数的构成后，加上个人的感觉，便能创作出独特而又有个性的构图。点的有规律间距构成如图 2-11 所示。

3. 点的无规律间距构成

点的无规律间距构成是一种较为自由的编排方法，看似简单容易，但要创作出既个性又符合形式美感的作品，却需要一定的艺术素养，因为此类构成更需要凭我们的直觉来精心安排，否则作品就无法表达出其个性魅力。点的无规律间距构成如图2-12所示。

4. 点的线性构成

点与点靠近会产生引力，同时会并造成视觉往返的动感。如果把点做线状排列，则会形成线的感觉，我们称它为点的线化或消极的线。距离近的点比距离远的点引力来得强，而其间的引力又与点的强度（由面积和形态来决定）成正比（例如大小不同的两点，小点会有被大点拉过去的感觉）。因此，如果能有效地利用点的间距、大小及形态变化，将可以构成丰富的视觉流动感。点的线性构成如图2-13所示。

5. 点的面性构成

点的移动会产生线，点的聚集又会产生面。点的不同大小与形状，就会造成具有凹凸变化的可以感知的面，如果再对这种面进行巧妙设计，则会产生出曲面、阴影及其他复杂的立体感来。在印刷设计领域，照相制版便是将影像的连续调子转换成无数个大小网点的单位面积。因此，如果把不同密度的网点重叠，便会产生不同的明暗、浓淡和色调。点的面性构成如图2-14所示。

图2-10 点的等间距构成

图2-11 点的有规律间距构成

图2-12 点的无规律间距构成

图2-13 点的线性构成

图2-14 点的面性构成

14 构成基础

第2节 线

一、线的概念

从几何学上讲，线是点的移动轨迹，没有粗细之分，只有长度、方向和形状的不同。线是由破坏点的静止状态而产生的；或者说，它是由点运动产生的。因此，它最活跃，最富有个性，最易于变化。从构成上讲，线具有位置、长度、宽度、方向等性质，因而在构成中的地位是非常重要的。

线一般分为直线与曲线两大类。直线可分为水平线、垂直线、对角线、任意直线及斜线等；曲线可分为几何曲线（圆线、抛物线、双曲线、弧线、规则波状线）与自由曲线（也称徒手曲线）等，如图2-15所示。

（a）各种不同的线 （b）自由曲线

图2-15 线

二、线的特性

由于线是点移动而成的轨迹，所以线本身就具有运动的力量，同时，基于它的形状、方向、位置等变化，线具有不同的感情特性，而这在构成中又是极为重要的。

一般来说，直线表达出平静、力量、坚定感；曲线具有弹力、优雅与动感，富有表现力；曲折线具有不安定感；斜线有运动、速度、飞跃感，同时也表达不安定感；粗线有力，在豪爽、厚重、严密中具有强烈的紧张感；细线给人锐利、纤弱的感觉，且具有后退、速度的视觉效果；长线具有连续性；短线具有刺激性、断续性；几何曲线比较工整、冷淡；自由曲线则自由而富有个性，比几何曲线更具情感（见图2-16至图2-21）。

图2-16 直线构成（1） 图2-17 直线构成（2）

第 2 章　平面构成的基本元素　15

图 2-18　曲线构成（1）

图 2-19　曲线构成（2）

图 2-20　直线构成的椅子

图 2-21　曲线构成的椅子

　　线条都有一定的宽度，这也是其表现力的重要方面。粗直线有厚重、力量、稳定和男性化的感觉含义；细直线则有快速、尖锐、敏感和女性化的感觉含义。如果在直线的粗细变化之外再加上曲直变化（如直线、圆线、圆弧线、椭圆线、旋涡线等）、方向变化（如水平线、垂直线、左斜线、右斜线、上向线、下向线等）、速度变化（如滞线、畅线、先滞后畅线等）等，线条就更为复杂，会呈现出十分丰富的形式特征和视觉心理感受。各种线的互相交替，使得线与线的组合更加具有变化性。直线的组合可变成曲线，也可变成各种怪异的形状，甚至可变成具有凹凸感的立体造型（见图 2-22 至图 2-24）。

图 2-22　线的曲直变化

图 2-23　线的方向变化

图 2-24　线的速度变化

线条处于不同环境中，常常会产生错视。线的错视指线与线或线与其他形进行构成时，相互对照使线的性质与实际情况发生偏差的现象。常见的错视有长短错视、直线曲化错视、线的交叉错视、直线错位等。

相同的直线在不同环境的对比之下会产生不同的直线错视。相等长度的两条直线，垂直方向的直线比水平方向的直线感觉要长；相等长度的两条直线，由于两端的构成情况不同，它们的长短感觉也不同；两条平行直线由于受斜线角度的影响而产生错视，使平行直线呈现不平行的曲线感觉，尤其是交叉的斜线越多，或倾斜度越大时，直线越显得弯曲，这种现象在使用平行线时最为明显。一条倾斜的直线被两条平行的直线断开，斜线的各个部分会产生不在同一条直线上的错觉；平行线在不同附加物的影响下，会显得不平行；在一个用直线组成的正方形周围加入曲线的因素，会使组成正方形的直线产生变形的错视效果（见图2-25至图2-30）。

图2-25　线的长短错视（1）　　　　图2-26　线的长短错视（2）　　　　图2-27　直线错位

图2-28　直线曲化错视（1）

图2-29　直线曲化错视（2）　　　　　　图2-30　弗雷泽螺线

三、线的构成

线由于面积、浓淡和方向的不同，常用作各种视觉表现。在现代造型艺术中，线被赋予了丰富的感情性格，运用遍及整个造型领域。线是物体抽象化表现的有力手段，它具有卓越的造型力。线在构成中的运用，是平面造型表现的关键。利用线的粗细、浓淡、间隔和方向等性质进行形态的空间造型，即是线的构成。

1. 利用线的宽度作造型表现

线被赋予宽度的性质，使它在造型表现中更加丰富多彩。粗细不同的线具有不同的感情性格：粗线成熟、稳定、表现力强；细线敏锐、干练。由于透视原理，往往粗线感觉较前进，细线感觉较后退。线的粗细会产生远近不同的视觉感知，这是表现空间感的重要因素。线的宽窄构成如图2-31所示。

2. 利用线的浓淡作造型表现

线的浓淡即线的深浅，属于线的明度问题。深浅不同的线同样具有不同的感情：较深的线明确、肯定、充满自信；较浅的线含蓄、谦虚、略带羞涩。在线的粗细和长度相同的情况下，较深的线显得前进，较浅的线显得后退。线的浓淡构成画面如图2-32所示。

图 2-31　线的宽窄构成

（a）生活中线的宽窄构成　（b）自然界中线的宽窄构成

图 2-32　线的浓淡构成

3. 利用线的间隔作造型表现

利用线的间隔作造型表现，如平行线密集排列，在线的长度、宽度、明暗相同的条件下，间隔窄、密集的线群比间隔宽、松散的线群显得后退一些。当线的宽度和间隔同时逐渐增大或逐渐减小时，空间效果则更加强烈，如图2-33和图2-34所示。

4. 利用线的方向性作造型表现

线区别于点最明显的性质，即线具有方向性。线的不同交叉方式或方向变动，可以形成具有强烈动势结构的放射旋转图形。在线的各种性质中，它是表现空间效果最直接、最常用的方法（见图2-35）。

线还有许多构成方法与手段，可以是纯直线构成（见图2-36）、纯曲线构成（见图2-37）或直线与曲线的结合构成，具体操作时需注意线的粗细变化、长短变化、疏密变化，注重整体的排列效果。总之，

18　构成基础

要将线与形式巧妙地结合，用线表现出无穷的形态，表达出艺术家和设计师丰富的情感，这是极为重要的。点线构成如图 2-38 所示。线的构成如图 2-39 所示。只有通过合理的安排，才能产生创作者所要表达的意念。

图 2-33　线的间隔构成（1）　　　　　　　　图 2-34　线的间隔构成（2）

图 2-35　线的方向构成　　　图 2-36　纯直线构成　　　图 2-37　纯曲线构成

图 2-38　点线构成　　　　　　　　图 2-39　线的构成

第3节 面

一、面的概念

从几何学上讲，面是线移动形成的轨迹（见图2-40至图2-42），具有一定的长度、宽度，而无厚度，是体的表面，它受线的界定而具有一定的形状。面和点、线一样，在造型上是无法以几何学的定义来解释的。从构成上讲，面借助于点的扩大，线的宽度增加以及点、线的密集而形成面的感觉，因此，面可谓是点和线构成的扩展。相对点和线来说，面在空间上所占有的面积较大，因而在视觉上要比点、线更强烈实在，面给人以充实、稳定、明确的感觉，具有更鲜明的个性特征（见图2-40至图2-42）。

面可归纳为两大类：一是实面，二是虚面。实面是指有明确形状，能看到的面；虚面是指不真实存在，但能被我们感觉到的，由点、线密集所形成的面。点的大量密集产生面，线按照一定的规律排列产生面。点扩大到一定程度后形成面，线以一定轨迹呈封闭状造成面（见图2-43至图2-46）。

图2-40 面是线移动形成的轨迹（1）

图2-41 面是线移动形成的轨迹（2）

图2-42 点、线的密集形成面的感觉

图 2-43　点的大量密集产生面

图 2-44　点、线按照一定的规律排列产生面

图 2-45　平面构成图案

图 2-46　平面构成山水图案

二、面的形态特性

面的形态通常可分为几何形面、有机形面和偶然形面三种类型。一般来说，不同类型的面都具有不同的特性。

1. 几何形面

几何形面需借助绘图仪器来绘制，制作非常方便，也容易复制。以几何学法则构成的图形具有单纯、明快、简洁、流畅、平滑之感，具有秩序与机械的冷感性格，体现出一种理性的特征，但当其组合过于繁杂时，就会丧失这些特性。轮廓是带有直线特征的形，蕴含着充实的块状魅力，具有直线所表现的心理特征：坚定、直接、果断而充满热情。轮廓带有曲线特征的形具有曲线所表现出的心理特征：轮廓带有规则曲线特征的形，流动而完美，如圆形、椭圆形等；轮廓带有自由曲线特征的形，优雅、迷人，温暖中带有柔韧性。曲线轮廓构成的形，具有很强的视觉表现力，是构成中较为常见的表现形式。几何形面如图2-47所示。

（a）几何直面　　　　　（b）几何曲面　　　　　（c）自由面

图2-47　几何形面

2. 有机形面

有机形面是用流动而有弹性的曲线构成的具有内在活力与温暖感的形态，是自然界中的外力与物体内应力相抗衡所形成的，具有较强的张力与旺盛的生命力。以徒手方式所作的自由形，具有特定的情感性格，极其自然地流露出作者的个性和风格，成为纯朴的有机形态（见图2-48至图2-50）。

3. 偶然形面

偶然形面是运用特殊技法和材料，利用偶然因素而意外获得的天然成趣的形态，具有变幻莫测的艺术魅力和自然的美，这也是提炼造型美的一种方式。偶然形面是难以预料的形，它正好与几何形面相反，是无法重复的不定形，如图2-51至图2-53所示。

图2-48　有机形面（1）　　　　图2-49　有机形面（2）

图 2-50　有机形面（3）　　　　　　　图 2-51　偶然形面（1）

图 2-52　偶然形面（2）　　　　　　　图 2-53　偶然形面（3）

　　另外，实面具有充实感和量感，是积极的面；虚面不具备充实感，有虚的感觉和消极的感觉。正形在画面中是实体，具有紧张、向前、明确的感觉；负形在画面中是虚体，具有轻松、深远的空间层次感。在构成中，面的大小、色彩、肌理等也是形成面情感的重要因素，它们决定了面给人的感受是温和或坚强、秀美或粗糙等，在设计中可以根据不同的场合对面进行变化和处理。面的变化和处理如图2-54所示。

（a）实面与虚面　　　　　　　　　　　　　　（b）正形面与负形面

图 2-54　面的变化和处理

第 2 章 平面构成的基本元素 23

（c）绘画中的面

（d）面的构成

图 2-54 面的变化和处理（续）

三、面的构成

面的构成也称为形态的构成，是平面构成学习的重要内容，它涉及基本形、骨骼等概念。在这里，我们先学习平面空间的面与面之间构成关系。当两个或两个以上的面在平面空间同时出现时，就会产生各种不同的关系构成，再加上几何形面、有机形面、偶然形面构成等元素，就能创造出更多的新形象，如图 2-55 至图 2-58 所示。

图 2-55 面的构成（1）

图 2-56 面的构成（2）

24　构 成 基 础

图 2-57　面的构成（3）

图 2-58　面的构成（4）

面的构成关系包括分离、接触、覆盖、透叠、联合、减缺、差叠及重合。

（1）分离：面与面之间，始终保持一定的距离而不接触，呈现出各自的图形。

（2）接触：面与面的边缘恰好相切，在互相靠近的情况下，不交叠。

（3）覆盖：面与面互相靠近时，一个面的部分或全部覆盖在另一个面之上，形成前后遮挡关系。覆盖比接触更进一步，而且有前后之分。

（4）透叠：面与面交叠时，相互重叠的形之间呈透明关系，即通过前面的形可以看见后面的形，交叠部分产生透明感觉，形象前后之分并不明显，就是透叠。

（5）联合：面与面重叠后轮廓结合，无前后之分，整合为一个轮廓，成为一个多元化的新图形，使图形变得更复杂。

（6）减缺：面与面覆叠时，在前面的形象并不画出来，只出现后面的减缺形象。

（7）差叠：面与面部分交叠后只留下重叠部分，产生出一个新的形象，其他不交叠的部分则消失不见，就是差叠。

（8）重合：面与面重叠时，相同的两个面，一个面完全进入另一个面之中，形象完全重合，成为一个独立的形象。

面的构成关系如图2-59所示。

（a）分离　　　　　（b）接触

（c）覆盖　　　　　（d）透叠

（e）联合　　　　　（f）减缺

（g）差叠　　　　　（h）重合

图 2-59　面的构成关系

第2章 平面构成的基本元素 25

第4节　点、线、面综合构成

点、线、面的表现力极强，既可以表现抽象，也可以表现具象。点、线、面除了以单项表现外，更多的是利用各自的特点以组合的形式出现，它们都以自身独具个性的存在方式及相互的作用影响着画面的构成。点、线、面每一个单独元素都可以成为构成元素，如果将点、线、面相互结合，进行综合运用，那么构成语言将会表现得更加丰富。点、线、面在构成中要避免平均运用，它会抵消各自形的特征。点、线、面的综合构成是平面构成中一种对比形式的表现，如图2-60至图2-68所示。点、线、面综合构成在设计中的应用如图2-69和2-70所示。

图2-60　点、线、面综合构成（1）

图2-61　点、线、面综合构成（2）

图2-62　点、线、面综合构成（3）

图2-63　点、线、面综合构成（4）

图2-64　点、线、面综合构成（5）

图2-65　点、线、面综合构成（6）

图2-66　点、线、面综合构成（7）

图2-67　点、线、面综合构成（8）

图2-68　点、线、面综合构成（9）

26　构 成 基 础

图2-69　点、线、面综合构成在设计中的应用（1）　　图2-70　点、线、面综合构成在设计中的应用（2）

第5节　作品范例

一、点的构成

点的构成作品如图2-71至图2-73所示。

 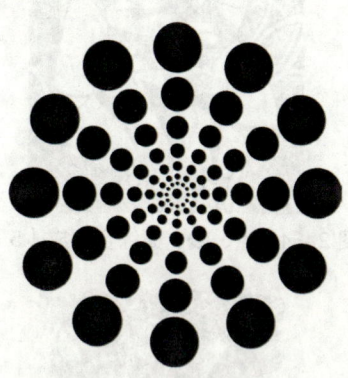

图2-71　点的构成作品（1）　　图2-72　点的构成作品（2）　　图2-73　点的构成作品（3）

二、线的构成

线的构成作品如图2-74至图2-76所示。

第 2 章　平面构成的基本元素　　27

图 2-74　线的构成作品（1）　　　图 2-75　线的构成（2）　　　图 2-76　线的构成（3）

三、面的构成

面的构成作品如图 2-77 至图 2-79 所示。

图 2-77　面的构成（1）　　　图 2-78　面的构成（2）　　　图 2-79　面的构成（3）

四、综合构成

综合构成作品如图 2-80 至图 2-82 所示。

图 2-80　点、线、面综合构成（1）　　图 2-81　点、线、面综合构成（2）　　图 2-82　点、线、面综合构成（3）

练 习 题

1.点的构成练习

作业目的：认识并理解平面构成中的点，并掌握其特征与构成。

作业要求：（1）在作业中至少要体现出一种点的特征。

（2）作业内容形式感强，表现细腻。

作业数量：尺寸大小25cm×25cm，完成数量1张。

2.线的构成练习

作业目的：认识并理解平面构成中线的特征及构成形式。

作业要求：（1）在作业中至少要体现出两种以上线的构成形式。

（2）含义表达准确，形式感强，运用无色彩表现。

作业数量：尺寸大小25cm×25cm，完成数量1张。

3.面的构成练习

作业目的：认识并理解平面构成中面的特征及构成形式。

作业要求：（1）在作业中至少要体现出两种以上面的构成形式。

（2）含义表达准确，形式感强，运用无色彩表现。

作业数量：尺寸大小25cm×25cm，完成数量1张。

4.点、线、面的综合构成练习

作业目的：认识并熟练掌握点、线、面之间的关系。

作业要求：（1）合理应用好点、线、面之间的关系，注意画面的整体感。

（2）含义表达准确，形式感强，运用无色彩表现。

作业数量：尺寸大小25cm×25cm，完成数量1张。

第 3 章
平面构成的基本形与骨骼

学习目标
- 掌握平面构成的基本形。
- 了解骨骼的分类。

30 构成基础

第1节 平面构成的基本形

一、基本形的概念

基本形是平面构成的基本单位。它是在平面构成中用以表达意图的视觉元素，是表达构成意图的主要手段，有助于设计的内在统一，在构成中占有举足轻重的地位。基本形的形状、大小、色彩和肌理受方向、位置、空间和重心的制约（见图3-1至图3-6）。

图3-1 基本形及其构成（1）　　图3-2 基本形及其构成（2）　　图3-3 基本形及其构成（3）

图3-4 基本形及其构成（4）　　图3-5 基本形及其构成（5）　　图3-6 基本形及其构成（6）

二、基本形的群化

在实际设计中，面对限定的空间和各种类型的元素，要想有一个出色的表现效果，就需要在这个限定的空间中，组织多个元素的基本形式，运用规律性的方法，形成设计画面。也就是说，当有了特定的基本形时，还要有各种有秩序的变化形式，才能构成一个完整的画面。基本形的群化常作为标识和符号设计的一种手段（见图3-7至图3-11）。

图3-7 基本形的群化（1）　　图3-8 基本形的群化（2）　　图3-9 基本形的群化（3）

第 3 章　平面构成点基本型与骨骼　31

图 3-10　基本形群化的标识设计（1）

图 3-11　基本形群化的标识设计（2）

基本形群化的方法有很多，如对称、平衡、平移、反映、旋转、扩大、错位、回旋等，但按其形式可分为对称放置、旋转放射式放置和自由放置三大类。

1. 对称放置

将基本形对称放置，两个形象可以是相交对称、分离对称、边缘相接对称、局部重合对称等（见图3-12至图3-14）。

图 3-12　基本形对称放置（1）　　图 3-13　基本形对称放置（2）　　图 3-14　基本形对称放置（3）

2. 旋转放射式放置

将基本形以某一点为圆心进行旋转，并按照放射形式放置。这时形体可以是相交、分离、边缘相接、局部重合等关系（见图3-15至图3-17）。

图 3-15　旋转放射式放置（1）　　图 3-16　旋转放射式放置（2）　　图 3-17　旋转放射式放置（3）

32　构成基础

3. 基本形自由放置

按不同的方向自由放置，只要画面中的图形具有较为稳定的平衡关系，基本形的位置关系在符合形式美法则的前提下，可相对灵活地运用（见图3-18至图3-19）。

图 3-18　基本形自由放置（1）

图 3-19　基本形自由放置（2）

第2节　平面构成的骨骼

一、骨骼的概念

所谓骨骼，就是按照一定的方式将基本形组合起来的编排形式。它可以是有形的，也可以是无形的。

骨骼的作用有两个：一是固定基本形的位置；二是分割画面的空间。

例如，练字本有很多种，为了把字写得整齐，通常使用田字格本。其实，这种为了将图形元素有秩序地进行排列而画出的有形或者无形的格子、线、框，就是骨骼（见图3-20至图3-21）。

图 3-20　构成中的骨骼

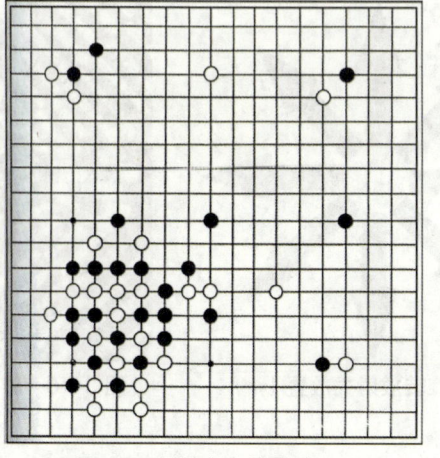

图 3-21　棋盘中的骨骼

二、骨骼的分类

1. 规律性骨骼

基本形按照骨骼排列，具有强烈的秩序感。基本形按排列方式不同，可分为重复骨骼（见图3-22）、渐变骨骼（见图3-23）、发射骨骼（见图3-24）等。

图 3-22　重复骨骼　　　　图 3-23　渐变骨骼　　　　图 3-24　发射骨骼

规律性骨骼有两个主要元素，即水平线与垂直线。若将骨骼线在其宽窄、方向或线质上加以变化，就可以得出各种不同的骨骼排列形状。

2. 非规律性骨骼

非规律性骨骼一般没有严谨的骨骼线，构成方式比较自由，是自由性构成，带有很大的随意性，有密集、对比、特异构成等（见图3-25和图3-26）。

图 3-25　非规律性骨骼（1）　　　　图 3-26　非规律性骨骼（2）

3. 作用性骨骼

骨骼线将画面划分成许多骨骼单位，每个骨骼单位就是基本形独有的存在空间。基本形在单位空间

内可以自由改变位置、方向、正负，甚至可以越出骨骼线。越出的部分被骨骼线切除，使基本形产生变化。构成画面中的骨骼线可以保留，或取消，可以灵活取舍处理（见图3-27）。

4. 非作用性骨骼

非作用性骨骼，也称为隐性骨骼，给基本形以准确的位置，基本形定位在骨骼线的交叉点上。它的骨骼线只是固定基本形的位置，不起分割背景的作用，不论有多少形体，都是在一个统一的空间中，在填色后，骨骼线都需要擦掉。骨骼看似不起作用，所以称这种骨骼为非作用性骨骼。在非作用性骨骼中，基本形的大小、方向、正负、形状都是自由的（见图3-28）。

图 3-27 作用性骨骼图 图 3-28 非作用性骨骼

第3节 作品范例

一、基本形

基本形作品如图3-29至图3-33所示。

图 3-29 基本形

图 3-30 基本形的构成（1）

第 3 章　平面构成点基本型与骨骼　　35

图 3-31　基本形的构成（2）

图 3-32　基本形的构成（3）

图 3-33　基本形旋转放射式放置

二、骨骼

骨骼作品如图 3-34 至图 3-38 所示。

图 3-34　重复骨骼（1）

图 3-35　重复骨骼（2）

图 3-36　重复骨骼（3）

图 3-37　重复骨骼（4）

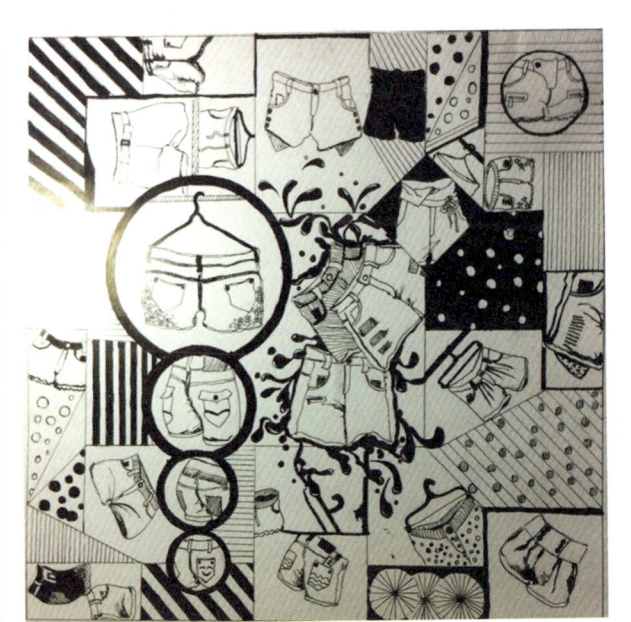
图 3-38　非规律性骨骼

练 习 题

1.基本形的组合练习

作业目的：认识并理解基本形，启发学生的想象能力。

作业要求：（1）两个单元形的组合不少于8个。

（2）四个单元形的组合不少于8个。

（3）联想丰富，单元形构思新颖，运用无色彩表现。

作业数量：尺寸大小25cm×25cm，完成1张。

2.骨骼的构成练习

作业目的：掌握骨骼在构成中的作用，加强学生的构图能力。

作业要求：（1）分别运用规律性骨骼、非规律性骨骼、作用性骨骼和非作用性骨骼进行构成练习。

（2）运用无色彩表现。

作业数量：尺寸大小25cm×25cm，共完成4张。

第 4 章
平面构成的基本形式

学习目标
·掌握重复、近似、渐变、发射、特异、密集和肌理构成的创作方法
和应用技巧。

第1节　重复构成

相同或近似的形态连续地、有规律地反复出现叫作重复。重复构成就是把视觉形象秩序化、整齐化，在图形或者说是在设计作品中呈现出和谐统一、富有整体感的视觉效果。重复构成在生活中尤为常见，如建筑物中整齐排列的窗子、室内的壁纸图案、地面的瓷砖、纺织面料中的图案、军事阅兵中的方队等。这些重复的结构都有一个共同的特点，那就是它们都是由两个以上的元素排列成一个整体，使人感觉到井然有序、和谐统一、节奏感强。同时采用重复的构成形式使形象（单个样式、图案、元素）反复出现，也具有加强设计作品的视觉效果的作用。重复构成如图4-1至图4-4所示。

图4-1　重复构成（1）　　　图4-2　重复构成（2）

图4-3　重复构成（3）　　　图4-4　重复构成（4）

重复构成具有很强的形式美感，体现出一种秩序、规范和统一。重复构成有绝对重复和相对重复两种类型。

1.绝对重复构成

绝对重复构成指构成骨架的每个单元相等，每个单元基本形完全相同，骨骼可以垂直交错、斜线交错，如图4-5所示。

2.相对重复构成

相对重复构成指基本形的大小、方向、颜色、细节等可做适度改变，骨骼也可相应改变，属于较为

灵活的基本形重复构成形式，画面有一定的自由度，但画面整体感要保持重复的基本属性，如图4-6所示。

图4-5　绝对重复构成　　　　　图4-6　相对重复构成

第2节　近似构成

一、近似构成的概念

　　近似指的是在形状、大小、色彩、肌理等方面有着共同的特征，它是在统一中富有变化的效果。近似构成是基本形在重复的基础上进行轻微的变异，形象相近或相像但不相同，具有同中求异，但又不失大形相似的特点。

　　从科学的角度讲，绝对相同、没有任何差异的物象是不存在的。世界上没有完全相同的物体，彼此都是以近似的状态存在。近似的程度要适度，如果近似的程度过大就会产生重复感，近似程度太小又会破坏统一（见图4-7至图4-11）。

图4-7　近似构成（1）　　　图4-8　近似构成（2）　　　图4-9　近似构成（3）

图 4-10 近似构成（4）

图 4-11 近似构成（5）

二、近似构成的表现形式

近似构成在骨骼选择上基本和重复构成相同，都是基本形在重复骨骼内的排列构成。近似构成的基本形以一个基本形象的近似形为构成元素，因此它不像重复构成那样只有一个基本形象，而是具有多个基本形象。

1. 基本形近似

基本形近似是指基本形的形状在具有同一规律的基础上，在形状、大小、正负、方向、色彩、肌理以及组合等方面进行一些细微的变化，主要特征表现为基本形在不发生质的变化下进行少量微妙变化（见图4-12至图4-17）。

图 4-12 基本形近似（1）　　　　图 4-13 基本形近似（2）　　　　图 4-14 基本形近似（3）

图 4-15 基本形近似（4）　　　　图 4-16 基本形近似（5）　　　　图 4-17 基本形近似（6）

第4章　平面构成的基本形式　41

2. 骨骼近似

　　骨骼近似是指构成的骨骼在形态、方向和位置具有近似的特点。相对重复骨骼来讲，它比较灵活，属于规律性骨骼。它是指相同性质的复数存在的方式和对基本形范围的固定（见图4-18至图4-23）。

　　图4-18　骨骼近似（1）　　　　　图4-19　骨骼近似（2）　　　　　图4-20　骨骼近似（3）

　　图4-21　骨骼近似（4）　　　　　图4-22　骨骼近似（5）　　　　　图4-23　骨骼近似（6）

第3节　渐变构成

一、渐变构成的概念

　　渐变是我们日常生活中经常能体验到的一种自然现象，月的圆缺、潮汐的涨落以及动植物的生长、发育都是循序渐进变化的，因此人们对渐变的形式感觉柔和而亲切。在我们的视觉中经常会感到路旁的树木由近到远、由大到小的渐变，能感到山峦一层层的由浓到淡的色彩渐变。此外，还有听觉，声音由小到大、由弱到强的渐变。渐变构成则是指基本形或骨骼逐渐的、有规律的循序变动，它使画面产生节奏感和韵律感（见图4-24至图4-29）。

42　构成基础

图 4-24　头发的色彩渐变　　　图 4-25　生活中的渐变现象　　　图 4-26　设计中的渐变构成（1）

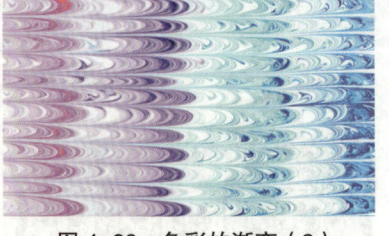

图 4-27　设计中的渐变构成（2）　图 4-28　色彩的渐变（1）　　　图 4-29　色彩的渐变（2）

二、渐变构成的表现形式

渐变的形式是多方面的，形象的大小、疏密、粗细、位置、方向、层次等，色彩的深浅、明暗，声音的强弱都可以达到渐变的效果。

1. 基本形的渐变

基本形的渐变是指基本形的形状、大小、方向、位置和色彩逐渐变化。

（1）形状渐变。由一个形象逐渐变化成为另一个形象，这种变化形式可以是从简单变为复杂、从具象变为抽象、从完整变为残缺、从清晰变为模糊等，在过渡阶段要取共性，圆可以变成方，方可以变成三角形（见图 4-30 至图 4-33）。

图 4-30　形状渐变（1）

图 4-31　形状渐变（2）

第 4 章　平面构成的基本形式　　43

图 4-32　形状渐变（3）

图 4-33　形状渐变（4）

（2）大小渐变。基本形由大变小或由小变大，给人以空间感和运动感（见图4-34至图4-37）。

图 4-34　大小渐变（1）

图 4-35　大小渐变（2）

图 4-36　大小渐变（3）

图 4-37　大小渐变（4）

（3）方向渐变。基本形的排列方向渐变，会使画面产生起伏变化，增强立体感和空间感（见图4-38至图4-41）。

44　构成基础

图 4-38　方向渐变（1）

图 4-39　方向渐变（2）

图 4-40　方向渐变（3）

图 4-41　方向渐变（4）

（4）位置渐变。基本形在画面中或骨骼单位的位置做有序的变化，会使画面产生起伏波动的视觉效果（见图4-42和图4-43）。

图 4-42　位置渐变（1）

图 4-43　位置渐变（2）

（5）色彩渐变。基本形的色彩中，色相、明度、纯度的逐渐变化，可使画面产生层次美感（见图4-44至图4-47）。

图 4-44　色彩渐变（1）　　　　　图 4-45　色彩渐变（2）

图 4-46　色彩渐变（3）　　　　　图 4-47　色彩渐变（4）

2. 骨骼的渐变

骨骼的渐变是利用骨骼进行规律性的变化，是基本形在形状、大小、方向上产生有规律的变动。骨骼的线可以做水平、垂直、斜线、折线、曲线等各种渐变。渐变骨骼的精心排列，会产生特殊的视觉效果，有时还会产生错觉和运动感（见图4-48至图4-50）。

图 4-48　骨骼渐变（1）　　　　　图 4-49　骨骼渐变（2）　　　　　图 4-50　骨骼渐变（3）

第4节　发射构成

一、发射构成的概念

发射构成是一种特殊的重复构成，是基本形或骨骼单位环绕一个或多个中心点向外散开或向内集中。自然界盛开的花朵就属于发射的形状。另外，发射构成也可以说是一种特殊的渐变构成。它同渐变构成一样，骨骼和基本形要做有序的变化。但是，发射有两个显著的特征：一是发射构成具有很强的聚焦，这个焦点通常位于画面的中央；二是发射构成有一种深邃的空间感和光学的动感，使所有的图形向中心集中或者由中心向四周扩散（见图4-51至图4-55）。

图4-52　自然界中的发射（1）

图4-51　自然界中的发射（2）

图4-53　发射构成（1）

图4-54　发射构成（2）

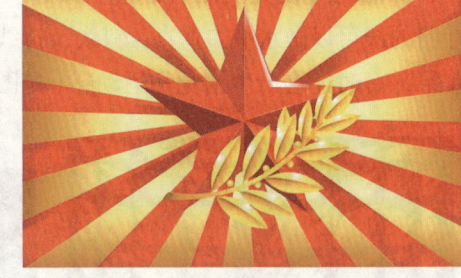

图4-55　发射构成在设计中的应用

二、发射构成的表现形式

在平面设计空间中，发射构成的主要表现有以下几种。

（1）离心式。基本形由中心向外扩散，发射点一般在画面的中心，有向外运动的感觉，是运用较多的一种发射形式（见图4-56至图4-60）。

第 4 章　平面构成的基本形式

图 4-56　离心式发射构成（1）

图 4-57　离心式发射构成（2）

图 4-58　离心式发射构成（3）

图 4-59　离心式发射构成（4）

图 4-60　离心式发射构成（5）

（2）向心式。基本形由四周向中心归拢，形成发射点在画面外的效果（见图4-61至图4-64）。

图 4-61　向心式发射构成（1）

图 4-62　向心式发射构成（2）

图 4-63 向心式发射构成（3）

图 4-64 向心式发射构成（4）

（3）同心式。基本形层层环绕一个中心，每层基本形的数量不断增加，形成实际上是扩大的结构、扩散的形式（见图4-65和图4-66）。

图 4-65 同心式发射构成（1）

图 4-66 同心式发射构成（2）

（4）多心式。基本形以多个中心为发射点，形成丰富的发射集团。这种构成效果具有明显的起伏状，空间感也很强（见图4-67和图4-68）。

图 4-67 多心式发射构成（1）

图 4-68 多心式发射构成（2）

第4章　平面构成的基本形式　　49

离心式、向心式、同心式、多心式在实际设计中可以组合使用，不同形式发射骨骼叠用，或者是不同发射骨骼与重复、渐变骨骼叠用都可以取得丰富多变的视觉效果。但要注意结构单纯、清晰、有序方能取得良好的视觉效果（见图4-69和图4-70）。

图4-69　发射构成在设计中的应用（1）

图4-70　发射构成在设计中的应用（2）

第5节　特异构成

在视觉心理上，如果几个对象具有相同的特征，人们在视觉上会将它们归为同类，而当其中一个对象"特立独行"时，人们就会特别关注这个对象。

一、特异构成的概念

特异构成是指在规律性骨骼和基本形的构成内，个别要素有意违反秩序，改变个别骨骼或基本形的特征，使其显得特别突出而引人注目。特异构成的特异部分不应数量过多，应选择画面中比较显著的位置，形成视觉的焦点，打破单调的格局，从而使人惊奇。特异构成的因素有形状、大小、位置、方向及色彩等方面的变化，局部变化的比例不能过大，否则会影响整体与局部变化的对比效果（见图4-71至图4-75）。

图4-71　特异构成（1）

图4-72　特异构成（2）

图 4-73 特异构成（3）　　图 4-74 特异构成（4）　　图 4-75 特异构成（5）

二、特异构成的表现形式

基本形的特异是在重复形式、渐变形式的基础上进行突破或变异，大部分基本形保持着一种规律；一小部分违反了规律或秩序，这一小部分就是特异基本形，它能成为视觉中心。

1. 形状的特异

形状的特异是指以一种基本形为主作规律性重复，而个别基本形在形象上发生变异。特异形在数量上要少些甚至只有一个，这样才能形成焦点，达到强烈的视觉效果。如简中的繁形、曲中的直形等（见图4-76至图4-78）。

图 4-76 形状的特异（1）　　图 4-77 形状的特异（2）　　图 4-78 形状的特异（3）

2. 色彩的特异

色彩的特异是在基本形排列的大小、形状、位置、方向都一样的基础上，在色彩上进行变化来形成色彩突变的视觉效果（见图4-79至图4-81）。

第 4 章 平面构成的基本形式

图 4-79 色彩的特异（1）

图 4-80 色彩的特异（2）

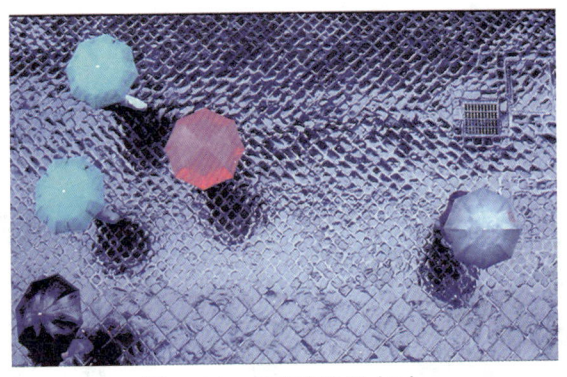

图 4-81 色彩的特异（3）

3. 大小的特异

大小的特异是指在基本形相同的构成中，只做大小面积的特异对比，构成画面的强烈差异。但应注意，基本形的大小变化不要太悬殊或太相近。大小太相近则特异效果不明显；如果大小太悬殊，大的形象会以背景的形式出现，特异效果消失（见图 4-82 至图 4-84）。

图 4-82 大小的特异（1）　　图 4-83 大小的特异（2）　　图 4-84 大小的特异（3）

4. 方向的特异

方向的特异是指大多数基本形在方向上一致排列，出现小部分方向有所变化。这种特异方式要求基本形方向较明确，否则形成的方向特异效果不明显（见图 4-85 至图 4-87）。

52 构成基础

图 4-85 方向的特异（1）　　　图 4-86 方向的特异（2）　　　图 4-87 方向的特异（3）

5. 位置的特异

位置的特异是指在相同的基本形的构成中，只做位置变化的特异对比，出现少量位置突出变化的形象，形成画面的视觉焦点（见图4-88和图4-89）。

图 4-88 位置的特异（1）

图 4-89 位置的特异（2）

6. 肌理的特异

肌理的特异指在相同的肌理质感中，少数基本形使用不同的肌理变化而产生差异的构成（见图4-90）。

7. 骨骼的特异

骨骼的特异是在规律性的骨骼中，局部出现不同于其他规律性的骨骼线，形成骨骼特异（见图4-91）。

图 4-90 肌理的特异　　　　　图 4-91 骨骼的特异

第4章　平面构成的基本形式　**53**

第6节　密集构成

一、密集构成的概念

　　密集构成是指数量相当多的基本形在画面里疏密有别，无规律地布局。基本形在整个构图中可自由散布，有疏有密，往往会遵循"密不透风、疏可跑马"的章法进行，最疏或最密的地方往往会成为画面的视觉焦点，在画面中造成一种视觉上的张力。

　　基本形的密集，要有一定数量、一定方向的移动变化，常常伴有从集中到消失的渐移现象。此外，为了加强密集构成的视觉效果，也可以使基本形之间产生复叠、重叠和透叠等变化，以加强构成中基本形的空间感。

　　密集构成在设计中是一种常用的组织画面的手法，密集构成的成功与否要依据画面的形式美感而定。密集构成也是一种对比的情况，利用基本形排列数量的多少，产生疏密、虚实、松紧的对比效果（见图4-92至图4-96）。

图4-92　生活中的密集构成　　　　图4-93　自然界中的密集构成（1）

图4-94　自然界中的密集构成（2）　图4-95　密集构成在设计中的应用　　图4-96　密集构成

二、密集构成的表现形式

1. 点的密集

　　在构成设计中将一个概念性的点（可以理解为一个基本形）置于图面上，按照一定的疏密关系对基

本形进行编排组织，并在平面内达到视觉上的平衡（见图4-97至图4-99）。

图4-97　点的密集（1）　　　　图4-98　点的密集（2）　　　　图4-99　点的密集（3）

2. 线的密集

在构成设计中有虚拟概念性的线，基本形向此线相对集中，在线的位置上密度越大、离线越远，则基本形越疏（见图4-100至图4-102）。

图4-100　线的密集（1）　　　　图4-101　线的密集（2）　　　　图4-102　线的密集（3）

3. 面的密集

在构成设计中有虚拟概念性的面，面的面积与形状是由靠拢的基本形形成的，同样也是越接近面的位置基本形越多、越密，反之则基本形越少、越疏。

4. 自由密集

在构成设计中，基本形的组织没有点或线的密集约束，完全是没有规律的自由散布。在构成的时候除了位置和它们之间的疏密外，形状也在构成中起到重要作用和影响。把这些没有任何相同条件，大小、形状均不同的形聚集在一起很可能会使画面产生不协调的效果，因此必须不断地进行艺术加工，以使画面逐步变得协调、统一。

第7节　肌理构成

　　肌理指物体的内在性质特征呈现在表面的纹理状态。表面纹理的排列、组织、构造各不相同，因而产生粗糙感、光滑感、软硬感、朴素感或装饰感（见图4-103至图4-106）。

图 4-103　肌理构成（1）

图 4-104　肌理构成（2）

图 4-105　肌理构成（3）

图 4-106　肌理构成（4）

　　肌理构成多利用笔触、描绘、喷洒、熏炙、擦刮、拼贴、渍染、印拓等多种手段人工设计制作，制作方法主要有滴色法、水色法、水墨法、吹色法、蜡色法、撕贴法、压印法、干笔法、木纹法、叶脉法、拓印法、盐与水色法等。

　　肌理分为视觉肌理和触觉肌理两大类。

一、视觉肌理

　　视觉肌理是指用眼睛看到的形象纹理或非直接接触物体得到的感觉，它实际是一种平面的纹理图形（见图4-107至图4-109）。

56　构成基础

图4-107　视觉肌理（1）　　　图4-108　视觉肌理（2）　　　图4-109　视觉肌理（3）

二、触觉肌理

触觉肌理是人体接触物体后而感觉到的物体的表面状态，它是依靠物体表面凸凹不平的浮雕状半立体性的纹理而产生的。

1. 自然肌理

自然肌理指自然形成的客观现实纹理，如木纹、石纹、皮纹等（见图4-110至图4-112）。

图4-110　自然肌理（1）　　　图4-111　自然肌理（2）　　　图4-112　自然肌理（3）

2. 创造肌理

创造肌理是指由人工造就的现实纹理，如描绘的肌理、喷绘的肌理、渍染的肌理、拓印的肌理、熏炙的肌理、纸张制作的肌理等（见图4-113至图4-117）。

图4-113　创造肌理（1）　　　图4-114　创造肌理（2）　　　图4-115　创造肌理（3）

第 4 章 平面构成的基本形式 57

图 4-116 创造肌理（4）

图 4-117 创造肌理（5）

第 8 节 作品范例

一、发射构成

发射构成作品如图 4-118 至图 4-121 所示。

图 4-118 重复、发射综合构成

图 4-119 发射构成（1）

图 4-120 发射构成（2）

图 4-121 发射构成（3）

二、近似构成和渐变构成

近似构成和渐变构成作品如图4-122和图4-123所示。

图 4-122 近似构成（1） 图 4-123 近似构成（2）

三、特异构成

特异构成作品如图4-124至图4-131所示。

图 4-124 特异构成（1）

图 4-125 特异构成（2）

图 4-126 特异构成（3）

图 4-127 特异构成（4）

第 4 章　平面构成的基本形式　59

图 4-128　特异构成（5）　　　　　图 4-129　特异构成（6）

图 4-130　特异构成（7）　　　　　图 4-131　特异构成（8）

四、密集、特异综合构成

密集、特异综合构成作品如图4-132至图4-134所示。

图 4-132　密集、特异综合构成（1）　图 4-133　密集、特异综合构成（2）　　图 4-134　综合构成

练 习 题

1.完成重复、近似、渐变、发射、特异、密集、肌理构成的练习

作业目的：理解并掌握平面构成基本形式的创作技巧。

作业要求：（1）完成重复、近似、渐变、发射、特异、密集、肌理构成作业各1张。

（2）作业内容形式感强，表现细腻，联想丰富，构思新颖。

作业数量：尺寸大小30cm×30cm，共7张。

2.把某一首歌曲以平面构成的基本形式加以表现

作业目的：理解并掌握平面构成基本形式的创作技巧。

作业要求：（1）选择一首喜欢的歌曲，以点、线、面的综合方式将歌曲作品的感觉进行画面的抽象表达，构成形式任意。

（2）画面感觉与听觉或视觉感受能够达到统一，表达准确，视觉冲击力强，形式完整，运用无色彩表现。

作业数量：尺寸大小30cm×30cm，1张或多张。

第5章
平面构成在设计中的应用

学习目标

· 了解平面构成在设计中的应用，提高对平面构成的整体认识。

· 运用点、线、面元素以及基本形式的技巧进行艺术设计。

62　构 成 基 础

　　平面构成是艺术设计的基础，在实际设计运用之前必须要学会运用视觉的艺术语言，来进行视觉方面的创造，了解造型观念，熟练运用各种构成技巧和表现方法，培养审美观及美的修养和感觉，提高创作活动的造型能力。

第1节　标志设计中的平面构成

　　标志设计不仅是实用物体的设计，也是一种图形艺术的设计。它与其他图形艺术表现手段既有相同之处，又有自己的艺术规律。由于对其简练、概括、完美的要求十分苛刻，即要完美到几乎找不到更好的替代方案，其难度比其他任何图形艺术设计都要大得多。标志设计是一种象征的艺术，是将最基本的视觉元素点、线、面进行组织构成，形成富有独特创意的形象过程，是具有特殊意义的视觉传达方式，其中包含的内容非常丰富（见图5–1至图5–17）。

图5–1　基本形群化在标志设计中的应用（1）

图5–2　基本形群化在标志设计中的应用（2）

图5–3　基本形群化在标志设计中的应用（3）

图5–4　基本形群化在标志设计中的应用（4）

图5–5　平面构成在标志设计中的应用（1）

图5–6　平面构成在标志设计中的应用（2）

第 5 章 平面构成在设计中的应用 63

图 5-7 平面构成在标志设计中的应用（3）

图 5-8 平面构成在标志设计中的应用（4）

图 5-9 平面构成在标志设计中的应用（5）

图 5-10 平面构成在标志设计中的应用（6）

图 5-11 平面构成在标志设计中的应用（7）

图 5-12 平面构成在标志设计中的应用（8）

图 5-13 平面构成在标志设计中的应用（9）

图 5-14 平面构成在标志设计中的应用（10）

图 5-15 平面构成在标志设计中的应用（11）

图 5-16 平面构成在标志设计中的应用（12）

64　**构成基础**

图 5-17　平面构成在标志设计中的应用（13）

第 2 节　服饰设计中的平面构成

一、点在服饰设计中的运用

在服装设计中，点不仅具有位置感而且具有形状、厚度；同时，点的运用方式不同，其代表的含义以及给人的视觉效果也不同。几何形的点，其轮廓是由直线、弧线这类几何线分割构成或组合而成的。如服装上的口袋、领结、纽扣等，它们具有明快、规范的特征，强化了服装的庄重感。任意形的点，其轮廓是由任意形的弧线或曲线构成的。这种点没有一定的形状，如服装上用软料随意制成的头饰、饰物、色带等，给人以亲切活泼感，人情味、自然味浓厚（见图5-18至图5-31）。

图 5-18　点在服饰设计中的运用（1）

图 5-19　点在服饰设计中的运用（2）

图 5-20　点在服饰设计中的运用（3）

第 5 章　平面构成在设计中的应用　65

图 5-21　点在服饰设计中的运用（4）

图 5-22　点在服饰设计中的运用（5）

图 5-23　点在服饰设计中的运用（6）

图 5-24　点在服饰设计中的运用（7）

图 5-25　点在服饰设计中的运用（8）

图 5-26　点在服饰设计中的运用（9）

图 5-27　点在服饰设计中的运用（10）　　图 5-28　点在服饰设计中的运用（11）　　图 5-29　点在服饰设计中的运用（12）

图 5-30　点在服饰设计中的运用（13）

图 5-31　点在服饰设计中的运用（14）

二、线在服饰设计中的运用

直线、曲线、抛物线、双曲线等本身就具有很强的形式美和变化性。单纯就线的本身而言，它就是一个丰富的变换体；而且，若线条组合形式不同，则更能增添其趣味性。直线简单、有规律，运用在服饰中能体现一种正直、坚强的品格。曲线具有柔和、起伏、滑动的美。曲线多被运用到服饰的下摆、袖口等处，常被用于礼服和裙装的设计中，它能给人一种随意、多变的感觉（见图5-32至图5-36）。

图5-32　线在服饰设计中的运用（1）　　　图5-33　线在服饰设计中的运用（2）

图5-34　线在服饰设计中的运用（3）　　图5-35　线在服饰设计中的运用（4）　　图5-36　线在服饰设计中的运用（5）

3. 面在服饰设计中的运用

线的排列和点的聚集都能够形成面，所以面的内容丰富。面有大小、形状，可以是规则的方形、圆形，也可以是不规则的其他形状。方形的面、圆形的面、梯形的面、三角形的面、多边形的面、不规则的面和由点线组成的面，它们都是服装造型和款式设计中的重要组成部分（见图5-37至图5-42）。

第5章 平面构成在设计中的应用　67

图5-37　面在服饰设计中的运用（1）　图5-38　面在服饰设计中的运用（2）　图5-39　面在服饰设计中的运用（3）

图5-40　面在服饰设计中的运用（4）　图5-41　面在服饰设计中的运用（5）　图5-42　面在服饰设计中的运用（6）

第3节　室内设计中的平面构成

点、线、面相结合的原则是室内设计的基本原则。在现代室内设计中，用点、线、面的有机结合才能更好地表现室内空间。这需要我们在室内设计的整个过程中都要遵循平面构成中的基本构成形式和遵循形式美法则。平面构成遵循的形式美法则有对称与均衡、节奏与韵律、变化与统一、对比与调和等。根据形式美的法则，构成的基本形式主要包括重复、近似、渐变、发射、特异、肌理等。在室内设计中通过以上这些平面构成的基本形式，使空间产生不同的秩序美感和打破常规的美（见图5-43至图5-49）。

68　构成基础

图 5-43　平面构成在室内设计中的应用（1）

图 5-44　平面构成在室内设计中的应用（2）

图 5-45　平面构成在室内设计中的应用（3）

图 5-46　平面构成在室内设计中的应用（4）

图 5-47　平面构成在室内设计中的应用（5）

图 5-48　平面构成在室内设计中的应用（6）

图 5-49　平面构成在室内设计中的应用（7）

第 5 章　平面构成在设计中的应用　　69

练 习 题

根据自己所学专业，利用平面构成知识设计一幅作品。

作业目的：以点、线、面为基本设计元素，掌握平面构成基本形式的综合运用。

作业要求：（1）收集大量设计作品，进行平面构成的分析与研究。

　　　　　（2）综合运用平面构成的原理和方法进行设计，主题不限。

　　　　　（3）手绘，颜色不限。

作业数量：完成 1 张。

色彩构成篇

第6章
色彩构成概述

学习目标

· 掌握色彩构成的概念、意义及学习方法。

· 了解写生色彩、装饰色彩、设计色彩的不同特点。

第 6 章　色彩构成概述　73

第1节　色彩构成的概念

构成，在设计领域中指将形态及其结构关系，按照一定的构成美学原理进行分解组合，从而得到理想形态或理想组合形式，即将不同形态的元素重新组合成为一个新的单元形态。构成主义作品如图6-1所示。

色彩构成是从人对色彩的知觉和心理效果出发，用科学原理分析艺术与形式美相结合的方法，发挥人的主观能动性和思维积极性，把复杂的色彩现象还原为基本要素，利用色彩在空间、量与质上的可变换性，按照一定的规律去组合色彩各元素之间的相互关系，多层次、多角度地组合、配置，再创造出理想、独特、富有美感的色彩效果的设计过程。

图 6-1　构成主义作品

色彩构成是继素描、色彩、速写之后的设计基础造型课，是对色彩规律的理性研究，训练设计者对色彩的认识、感觉和审美，最终目的是提高设计者对色彩的认识和自由表现色彩的能力。构成体系作为设计的基础，在绘画、摄影艺术、平面设计、工业设计、建筑设计、服装设计、舞台美术设计等领域被广泛运用。

第2节　色彩构成的类型

学习色彩构成主要是掌握色彩的基本属性，通过研究色彩对比、调和的类型与方法，训练和提高色彩搭配的能力，重点解决的是色彩"美"的问题。学习色彩构成能够丰富设计思维，提高审美能力和培养创新的精神。

一、写生色彩

写生色彩在色彩表现中是最为丰富、生动和直接的，它追求对自然物象的直观感受，并用色彩准确、生动、艺术地加以再现。它研究的是物体的光原色与固有色、环境色的关系，以及物象的明暗关系，客观地、写实地去描绘物象的形体、质感、空间感等，目的在于强调物象的真实存在性。写生色彩是我们认识色彩，表现色彩的源泉和基础。写生色彩实例如图6-2所示。

图 6-2　写生色彩实例

二、装饰色彩

装饰色彩不以仿真为目的，它不依附于客观物象，而是超越自然真实物象之外的纯色彩研究，它研究色彩的明度、纯度、色相之间的关系和色彩对比、调和规律以及生理、心理之间的关系，探索色彩美的规律，是对自然界色彩的一种整理、归纳和概括。并按照美的法则和主题所需对色彩加工进行变色变调，强化主观感受，力求制造某种特定的艺术氛围和效果，使色彩成为反映设计者的审美观点和设计意图的强有力的手段。装饰色彩实例如图6-3所示。

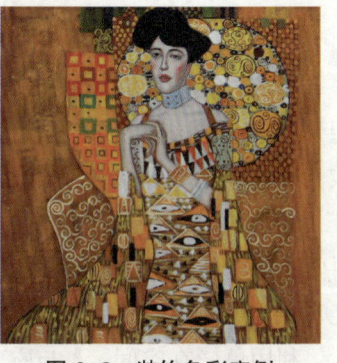

图6-3 装饰色彩实例

三、设计色彩

设计色彩是指对各种产品运用的色彩和各种应用设计表现的色彩，主要针对应用性领域的实际需要，如工业产品设计、环境艺术设计、服装设计、视觉传达设计等。它强调色彩运用的功能性、品质性、商品性、审美性等特点，不仅不能脱离形体、空间、位置、面积和肌理等色彩构成要素，而且还要受到诸如社会、市场、材料、工艺、技术以及人的生理、心理等因素的限制，针对性、专业性和实用性较强，处于色彩的实际应用阶段。比如服装的色彩设计，就是服装设计三要素"色彩、款式和面料"的要素之一。服装色彩设计必然受到流行趋势、季节、年龄、地域、功能及价格等具体因素的限制。服装设计色彩如图6-4所示。

不管是平面设计、工业设计，还是服装设计、动画设计等，都与色彩构成的原理有密切的关系。设计依赖于色彩构成来完成功能上、审美上的要求。如工业产品的形式美是由造型、色彩、装潢等多方面因素综合而成的。在众多的因素中，色彩居于举足轻重的地位，它能最先引起消费者的注意，并给人以深刻的印象，可见产品的色彩美是产品增值的一条重要捷径。成功的色彩设计应把色彩的审美性与产品的实用性紧密结合起来，使两者取得高度统一的效果。工业产品设计色彩如图6-5所示。

图6-4 服装设计色彩实例

图6-5 工业产品设计色彩

第3节　色彩构成的学习方法

色彩构成的学习方法有以下4个方面。

（1）钻研教材，理论指导实践。了解色彩形成、色彩属性和色彩搭配等方面的基本原理。在认识色彩理论的同时必须学会和掌握色彩混合的原理、方法和技巧，更重要的是要学会在设计中正确运用色彩。掌握教材的重点理论，充分认识理论学习对实践的指导作用。

（2）注重实践，大量练习。采用手绘、电脑并举的方式，增强学习兴趣，活跃思维，提高创造能力。注重培养色彩审美能力和创新能力，将传统构成教学与先进的多媒体工具相结合。在实践中领悟色彩的本质规律与情感，培养色彩的表现和应用能力。

（3）参阅古今中外优秀色彩作品。从时尚前沿且具有时代特色的色彩设计作品中，分析色彩搭配的方法与探索规律。了解流行色趋势，是提升色彩美感和掌握色彩搭配的重要手段。

（4）重视传统、继承创新。在学习色彩构成的过程中，要借鉴传统色彩，如古代建筑、壁画、民间年画、传统服饰、脸谱等（见图6-6至图6-10），这些都能给人以灵感与启迪，是学习色彩的源泉。重视传统民族色彩的结构和重组，观察传统的色彩及色彩搭配，唤起对色彩的地域特色的感知，认识中国传统色彩的审美规律。结合我国优秀的传统文化和民间文化，从中吸取大量的养分，充实到课程中来。

图6-6　故宫建筑　　　　　图6-7　壁画　　　　　图6-8　民间年画

图6-9　传统服饰

图6-10　脸谱

练 习 题

分析设计作品的色彩内容。

作业目的：（1）初步掌握色彩的概念。

（2）培养善于观察和学习色彩的意识。

作业要求：（1）选择一幅作品（海报设计、摄影作品、包装作品、室内设计作品）。

（2）评析作品的色彩内容：①准确说明作品中使用了多少种色彩。②分别对各种色彩进行心理方面的分析。③说明各种色彩之间的关系，如色调、对比。

（3）作业的制作用Word格式完成。

第 7 章
色彩的基本原理

学习目标

· 了解色彩的原理及色彩产生的条件。

· 掌握色彩的分类及其基本属性。

· 掌握色彩混合的类型及原理。

第1节　色彩产生的原理

我们生活在光和色的五彩缤纷的世界里，无时无刻都能感受到光和色的存在。因为有了色彩，世界才会精彩纷呈，光与人们的生活密切相关，有光才有色。各物体的色彩是由光的刺激所引起的，是光→物体→眼睛→大脑的整体过程。

一、光与色

图 7-1　彩虹现象

1666年，英国物理学家牛顿用三棱镜将太阳白光分解为红、橙、黄、绿、青、蓝、紫七种颜色。牛顿据此推论：太阳的白光由七色光混合而成，白光通过三棱镜的分解叫作色散。色散现象在自然界中常常可以看到，如雨过天晴，空气中悬浮着许多小水滴，这些小水滴起着三棱镜的作用，使阳光色散，形成美丽的彩虹（见图7-1）。

光是电磁波的一部分，是一种以电磁波的形式存在的辐射能。电磁波包括宇宙射线、紫外线、X射线、可见光、红外线、无限电波和交流电波，电磁波的不同部分都有其各自的波长。可见光谱的波长为380～780 nm（见图7-2）。

图 7-2　可见光的光谱

光的物理性质由光波的振幅和波长两个因素决定。波长的长度差别决定色相的差别，而振幅表示光量，是决定色相明暗的差别因素。光波的振幅和波长如图7-3所示。

图 7-3　光波的振幅和波长

二、色彩形成的条件

人们要想看见色彩，必须具备以下三个基本条件。

第一是光。光是色之母。在漆黑的夜晚，人什么都看不见，也就无色彩可言了，即无光就无色彩。

第二是物体。只有光线而没有物体，人们依然不能感知色彩。

第三是眼睛。人眼中有视觉感色细胞，通过大脑可辨识色彩。没有眼睛人无法感知色彩的存在。

因此，人的眼睛、光和物体三者是密不可分的关系，想要看到色彩，三者缺一不可。

三、光源色、物体色、环境色

1. 光源色

光源色是直接来源于发光体引起的色彩。光波的长短、强弱及比例性质的不同，形成不同的色光。光的来源可以分为两大类：一是自然光，如日光、月光、星光等；二是人造光，如灯光、火光、电焊光等。

2. 物体色

自然界的很多物体本身并不发光，只有在光线的照射下才能呈现色彩。物体都具有选择性地吸收投射到其表面的光线而将其余光线反射出去的特性，这种反射光在视觉中形成了物体的色彩，称为物体色。物体间色彩的差异取决于光源的不同以及物体表面吸收与反射光的能力。物体对光全部反射时，呈现在人们视觉感受上的是白色；物体对光全部吸收时，呈现在人们视觉感受上的是黑色。物体因其本身特性不同，对光的吸收与反射不同，物体不可能对光色完全吸收或反射，所以，实际上并不存在绝对的黑色或白色。

3. 环境色

环境色是指物体周围环境反射到物体上的色光。如画一张色彩静物，除了物体色、光源色，还有衬布的颜色，其他陪衬物的各种颜色都为环境色。环境色改变，物体的颜色就会改变。如白色的碗放在绿色的衬布上，碗的暗部就明显有绿色出现（见图7-4）。

图7-4　环境色

第2节 色彩的分类与属性

一、色彩的分类

1. 有彩色系

有彩色系指的是色彩的相貌，如红、橙、黄、绿、蓝、紫等颜色（见图7-5），以及由这些不同纯度和不同明度的红、橙、黄、绿、蓝、紫调合而成的成千上万种色彩。有彩色系具有三大特征：色相、明度、纯度。

图7-5 有彩色系

2. 无彩色系

无彩色系是指黑、白或由黑、白调合成的各种深浅不同的灰色，无彩色系只有一个特征，即明度，它不具备色相和纯度（见图7-6）。从白到黑逐渐推移，越接近白，明度越高；越接近黑，明度越低。无彩色在应用设计中很重要，任何一种颜色加白、加黑都会起到变化。

图7-6 无彩色系

二、色彩的基本属性

1. 色相

色相是指表示某种颜色的相貌名称（见图7-7）。色相是区分色彩的主要依据，色相差别是由光波波长的长短不同导致的。不同波长的光给人不同的色彩感受，色彩的相貌是以红、橙、黄、绿、蓝、紫的

光谱色为基本色相，形成了色相环上的变化规律。如：红色又分为深红、桃红、玫瑰红、橘红、朱红；黄色又分为土黄、中黄、橘黄、淡黄、柠檬黄；绿色又分为墨绿、榄绿、中绿、草绿、淡绿；蓝色又分为群青、普蓝、钴蓝、湖蓝、淡蓝。色相环分为十二色相环（见图7-8）和二十四色相环（见图7-9）。

图 7-7　色相

图 7-8　十二色相环　　　　图 7-9　二十四色相环

2. 明度

明度指的是色彩的明暗程度（见图7-10）。在无彩色系中，明度最高的是白色，明度最低的是黑色。在有彩色系中，因为每个色相的波长不同，视觉感受的明暗程度也不同，明度最高的是黄色，明度最低的是紫色。

色彩明度的降低或提高可通过加黑、加白实现，也可与其他深色、浅色相混。例如，红色加白明度提高，加黑明度降低，但纯度也同时降低。一般来说，色彩的明度变化也会影响纯度的变化，在明度变化的同时纯度相应地降低。明度在色彩三属性中可以脱离色相和纯度而单独存在。因此，明度是衡量色彩搭配和谐与否的最基本因素。

3. 纯度

纯度是指色彩的鲜艳程度，又称彩度、饱和度、艳度等。色彩的纯度越高，色相越明确；反之则越弱（见图7-11）。纯度表示颜色中所含该色成分的比例。比例越大，纯度越高；比例越小，纯度就越低。纯度只是相对有彩色而言的，无彩色系没有色相，纯度为0，只有明度。色彩纯度最高的是红色，最低的是蓝绿色。

图 7-10　色彩明度色阶　　　　　　　　　图 7-11　色彩纯度色阶

降低纯度有四种方法。

（1）加白：纯色加白纯度降低，明度提高（见图7-12）。

（2）加黑：纯色加黑纯度降低，明度也降低（见图7-13）。

（3）加灰：纯色加浅灰明度提高，纯度降低；加深灰纯度降低，明度也降低（见图7-14）。

（4）加互补色：纯色加互补色，纯度降低，明度也会降低（见图7-15）。

图 7-12　降低纯度的方法（加白）　　　图 7-13　降低纯度的方法（加黑）

图 7-14　降低纯度的方法（加灰）　　　图 7-15　降低纯度的方法（加互补色）

4. 色彩推移

　　色彩的推移是指色彩按照一定的规律进行的渐变构成形式，通过循序渐进的、有规律的变化来表现一种运动感。色彩推移有色相推移、明度推移、纯度推移和综合推移等基本形式，其特点是具有强烈的运动感、节奏感，会产生丰富的空间变化。

（1）色相推移。它是指将色彩按色相环的顺序进行渐变排列的形式（见图7-16）。如按光谱色波长顺序构成的色相推移，不管由多少色阶组成都称为"全色相推"。色相推移可以两个纯色中间再加上一个过渡的颜色，使推移更流畅、自然。

案例：东海航空标志设计（见图7-17）

案例分析：通过对东海航空企业文化、发展策略的了解，以及对国际、国内航空公司标识现状的分析，理想公司将东海航空的标识定位为"蓝色狂想曲"，以美丽的东海精灵——海鸥来作为标志的构成图形，色彩上运用色相推移的方法给人以秩序感、运动感，展示东海航空的企业性质。

图 7-16　色相推移　　　　　　　　　　　　　图 7-17　东海航空标志设计

（2）明度推移。它是指把一种颜色加白、加黑，形成的明度等差级系列色彩，由浅到深或由深到浅进行排列、组合的一种渐变形式。明度推移给人以明显的空间深度和光影幻觉。在明度推移中不宜选用明度太高的颜色，因明度太高，加白以后产生的明度级数较少，推移效果不明显。明度推移可用一色，也可多色，但要避免产生杂乱的感觉（见图7-18）。

案例：服装设计（见图7-19）

案例分析：本款服装运用了色彩明度推移的方法，给人以清新历练的感觉。

图 7-18　明度推移　　　　　　　　　　　　　图 7-19　服装设计中的渐变

（3）纯度推移。它是指将从鲜到灰或由灰到鲜的逐渐变化的颜色序列在画面上排列、组合的构成形式。构成中纯色和灰色的明度可有变化，但不宜太悬殊（见图7-20）。

（4）综合推移。它是指运用色彩的三种属性，在色相、明度、纯度都进行渐变推移的构成形式。由于有色彩三要素的多项介入，表现的效果更为丰富，但要注意整体搭配，以免产生杂乱的效果。

图 7-20　纯度推移

第 3 节　色彩的混合

一、色彩的三原色、间色和复色

1. 三原色

三原色中的任何一色都不能用另外两种原色混合产生，而其他色可由这三色按一定的比例混合出来。色光的三原色是红、绿、蓝。色料的三原色是红（品红）、黄（柠檬黄）、蓝（湖蓝）。

2. 间色

间色是由任意两个原色调配而成的。如红＋黄＝橙，黄＋蓝＝绿，红＋蓝＝紫，则橙、绿、紫就是间色。

3. 复色

复色又称三次色，是用间色与另一种间色或间色与互补的原色配出来的颜色。用原色与间色、原色与复色、间色与间色、间色与复色、复色与复色做不同量的互相混合调配，所产生出来的无数的微妙差别的颜色，可组合成千上万的色彩。

二、色彩的混合

色彩的混合指由两种或多种色彩混合生成新色彩的方法。其主要有三种类型：加法混合、减法混合、中性混合。

1. 加法混合

加法混合称为色光的混合。色光三原色是指朱红光、翠绿光、蓝紫光（见图7-21），这三种光是其他色光所无法混合出来的，而这三种色光按不同比例的混合可以产生许多不同的色光。色光的混合是色光量的增加，混合的色光越多，明度越高，混合色光的总亮度相当于混合各色明度之和。色光三原色加法混合可以得出以下混合色：

朱红光＋翠绿光＝黄色光

翠绿光＋蓝紫光＝蓝绿光

蓝紫光＋朱红光＝紫红光

朱红光＋翠绿光＋蓝紫光＝白光

加法混合是一种物理混合，彩色电视机的彩色显像管就是应用加色混合原理设计的。把色彩显像分解成红、绿、蓝紫基色，并分别转变为电子信号加以传送，最后在荧光屏上重现的景色由三基色合成各色光，因比例、亮度、纯度不同，产生不同的色彩效果。这种色彩混合原理对于从事电脑设计、舞台灯光设计、橱窗展示照明、景观照明等专业来说尤为重要。

案例：水立方灯光设计（见图7-22）

案例分析：水立方是以蓝色为基本色调的建筑，蓝色象征着"水"，红色象征着"火"，水与火是矛盾的统一体，有了红色会增加水的美，特别是在奥运期间或者赛后的重大节日期间，为与喜庆的气氛相协调必须要有红色。"水立方"每天晚上将穿上不同的美丽衣服，展现不一样的美丽。运用RGB色光三原色混合原理，灯具可混合出256×256×256种灯光色彩，点阵屏可混合出8 192×8 192×8 192种灯光色彩，丰富的灯光色彩为场景设计提供了广阔的空间和舞台。

图 7-21　色光三原色

图 7-22　水立方灯光设计

2. 减法混合

减法混合称为色料的混合。两种以上色料混合后，明度降低，纯度也下降。色料三原色品红、柠檬黄、湖蓝（见图7-23），减法混合可以得出以下混合色：

品红＋柠檬黄＝橙

柠檬黄＋湖蓝＝绿

品红＋湖蓝＝紫

品红＋柠檬黄＋湖蓝＝黑

色料三原色相混与色光三原色相混相反。色光三原色相混是色

图 7-23　色料三原色

光混合量的增加，色光的明度也逐渐加强，当三原色或全色光混合时则趋于白光，而色料三原色在光源不变的情况下，多种颜色相混，混合的颜色成分与次数越多，色料吸收的光就越多、越强，反射光就越少，明度、纯度就越低，色相也会发生变化。三原色相混合自然变成浊色，所以色彩学上又称颜色混合为减色混合。

3. 中性混合

中性混合是基于人的视觉生理特征所产生的视觉色彩混合，其并不改变色光或发色材料本身。由于混色效果的亮度既不增加也不降低，而是相混合各色亮度的平均值，因此这种色彩混合的方式称为中性混合。中性混合主要有旋转混合和空间混合两种。

旋转混合是指将两种或两种以上的不同颜色涂在圆盘上，通过快速旋转混合出新的颜色（见图7-24）。如把红色和蓝色按一定的比例涂在回旋板上，旋转则显出红紫灰色；将黄、蓝两色等量置于圆盘上旋转，会呈现绿色。

空间混合是指在一定空间内，人的眼睛能够把不同色块并置一起产生相互的影响，并同化为新色彩的混合方法。色彩并置产生的空间混合效果与视觉距离有关，必须在一定的视觉距离外，才能产生混合，距离越远，混合效果越明显。

案例：福田繁雄的《蒙娜丽莎》（见图7-25）

案例分析：福田繁雄以达·芬奇的名画《蒙娜丽莎的微笑》为素材进行海报设计，利用色彩空间混合原理创作，将世界各国的国旗构成《蒙娜丽莎》的视觉变化，让人在一笑间领悟设计师的用意，令人过目难忘。

图7-24　旋转混合　　　　　　　　　　图7-25　福田繁雄《蒙娜丽莎》

三种混合的对比见表7-1。

表7-1　三种混合的对比

色彩混合	明度变化	混合的性质
加法混合	明度变亮	物理混色
减法混合	明度变暗	（在进入视觉之前已经完成混合）
中性混合	不变	生理混色 （通过人眼的作用在人的视觉里发生混合的感觉）

第 4 节　色立体

色立体是指借助于三维空间形式来同时体现色彩的明度、色相、纯度之间的关系。以无彩色为中心轴，连接南北两极，南极为黑，北极为白，球心为正灰，南半球为深色系，北半球为明色系；球表面一点到与中心垂直线上，表示纯度系列，通过球心的直径两端为补色关系，这就是色立体（见图7-26）。色立体使人们更容易理解色彩三属性的相互关系，更清晰、更确切地理解色彩，把握色彩的分类和各种组合关系，对研究色彩的调和对比起到重要作用。

国际上流行的色立体众多，这里介绍在世界范围内用得较多的、最具典型的、实用的两种色立体：一是美国的孟塞尔色立体；二是德国的奥斯特瓦德色立体。

图 7-26　色立体示意图

一、孟塞尔色立体

孟塞尔色立体是由美国的色彩学家孟塞尔创立的。目前，国际上普遍采用该色标系统作为颜色的分类和工业规定的测色标准。

孟塞尔色立体中心轴无彩色系从白到黑分为10个等级，色相环以红（R）、黄（Y）、绿（G）、蓝（B）、紫（P）的5号色为基础，再加上它们的中间色黄红（YR）、黄绿（YG）、蓝绿（BG）、蓝紫（BP）、红紫（RP）作为10个主要色相，每个色相又分成10等份，得到100个色相。孟塞尔色相环是20个色相（见图7-27）。色相名用标号表示，标号5为该色的代表色，5R标志红色的主色。

孟塞尔色立体的表示符号为色相、明度／纯度（即HV／G）。5R4/14表示为5号红色相，明度位于中心轴第4阶段上，纯度位于距离中心轴14阶段（见图7-28）。孟塞尔色立体外观呈凹凸不平的树形，使我们更易理解，在使用过程中具有很强的实用价值（见图7-29）。

图 7-27　孟塞尔色相环

图 7-28　孟塞尔色相面

图 7-29　孟塞尔色立体外观

二、奥斯特瓦德色立体

奥斯特瓦德色立体是由德国化学家奥斯特瓦德创立的。1921年出版了《奥斯特瓦德色彩图册》。奥斯特瓦德色立体的色相环由24色组成，以黄、橙、红、紫、蓝紫、蓝、绿、黄绿为8个主色，各主色再分三等份，组成二十四色相环，并用1～24的数字表示，色相环直径两端的色互为补色（见图7-30）。

奥斯特瓦德色立体分别用a、c、e、g、i、l、n、p表示各个明度。明暗系列为垂直中心轴，并以此作为三角形的一条边，其顶点为纯色，上端为明色，下端为暗色，位于三角中间的部分为含灰色。各个色的比例为：纯色量+白+黑＝100。各符号表示该色标的含白与含黑量。例如，8ga表示：8号色（红色），g含白量为22，a含黑量为11，是浅红色。

奥斯特瓦德色立体是一个规则的上下对称的圆锥体，色立体是由24个不同的色相面围合而成的，色相面是一个顶点分别为W、B、C的正三角形，其中的W表示为白色、B表示为黑色、C表示为纯色。色立体中，把明度等级作为垂直的中心轴，并以此作为正三角形的一边，各色相的最纯色置于三角形的顶端。在该等边三角形中，a与pa的连线上的各色含黑量相等，称为"等黑量序列"；p与pa的连线上的各色含白量相等，称为"等白量序列"；与明度轴平行的纵线上各色纯度相等，称为"等纯度序列"；不同色相而处同一色域的各色，其含白、含黑及纯度量都相等，称为"等色调序列"（见图7-31）。

图 7-30　奥斯特瓦德色相环　　　　图 7-31　奥斯特瓦德色相面示意图

奥斯特瓦德色立体便于人们理解色彩和认识色彩间的关系，但是它设定不同色相的纯度是相同的、固定的，色立体是封闭的、不可增加的，这显然是不科学的（见图7-32）。

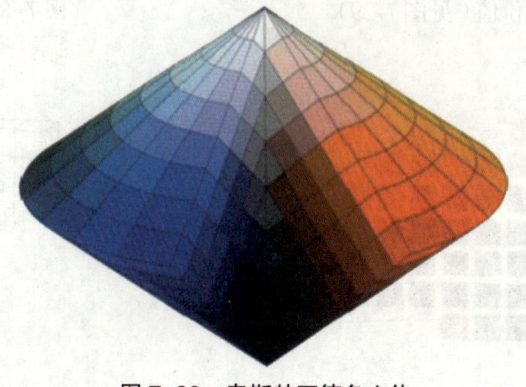

图 7-32　奥斯特瓦德色立体

第5节 作品范例

一、色相推移

色相推移作品如图7-33至图7-38所示。

图7-33 色相推移（1）　　　图7-34 色相推移（2）　　　图7-35 色相推移（3）

图7-36 色相推移（4）　　　图7-37 色相推移（5）　　　图7-38 色相推移（6）

二、明度推移

明度推移作品如图7-39至图7-50所示。

图7-39 明度推移（1）　　　图7-40 明度推移（2）　　　图7-41 明度推移（3）

90　构成基础

图7-42　明度推移（4）

图7-43　明度推移（5）

图7-44　明度推移（6）

图7-45　明度推移（7）

图7-46　明度推移（8）

图7-47　明度推移（9）

图7-48　明度推移（10）

图7-49　明度推移（11）

图7-50　明度推移（12）

三、纯度推移

纯度推移作品如图7-51至图7-54所示。

第 7 章　色彩的基本原理　　91

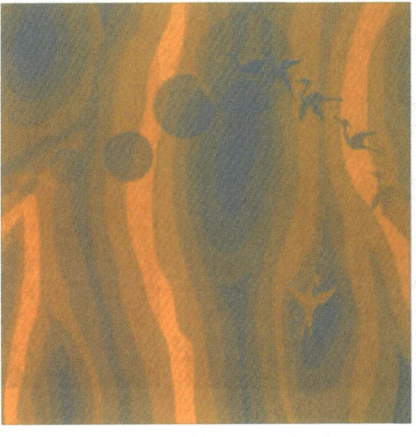

图 7-51　纯度推移（1）

图 7-52　纯度推移（2）

图 7-53　纯度推移（3）

图 7-54　纯度推移（4）

四、综合推移

综合推移作品如图 7-55 至图 7-60 所示。

图 7-55　综合推移（1）

图 7-56　综合推移（2）

图 7-57　综合推移（3）

图 7-58　综合推移（4）　　　图 7-59　综合推移（5）　　　图 7-60　综合推移（6）

五、空间混合

空间混合作品如图7-61至图7-66所示。

图 7-61　空间混合（1）　　　图 7-62　空间混合（2）　　　图 7-63　空间混合（3）

图 7-64　空间混合（4）　　　图 7-65　空间混合（5）　　　图 7-66　空间混合（6）

练 习 题

1.色相环练习

作业目的：认识并理解三原色混合调成其他间色，增加色彩混合的经验。

作业要求：（1）要正确选择三原色，再调制间色，注重色彩的量和色彩之间的变化效果。

（2）色相环每个颜色均匀，先调好颜色再涂在格内，不要边涂边填。

作业数量：尺寸25cm×25cm，完成1张。

2.色彩三属性推移练习

作业目的：（1）以渐变的节奏认识色彩之间的秩序变化。

（2）训练对色彩之间变化的辨别能力，理解色彩三要素之间的关系。

作业要求：（1）选择色相丰富、色彩对比较强的图片进行练习。

（2）一个属性或两三个属性同时出现均可。

（3）先设计好适合推移的图形，推移的色阶要超过8层色阶。

（4）注意图形的整体感，在上色方面要求色彩均匀，能够表现出一定层次空间感，
体现出不同色彩变化规律。

作业数量：尺寸30cm×30cm，完成1张。

3.空间混合练习

作业目的：（1）了解色彩的混合原理。

（2）掌握用少色调配多色效果的方法。

作业要求：（1）选择色相丰富、色彩对比较强的图片进行练习。

（2）先在纸上将图片的轮廓用铅笔画出来，整个画面用1cm×1cm或0.5cm×0.5cm的
小方格分割。

（3）充分体现出少色求多色变化混合效果。

作业数量：尺寸30cm×30cm，完成1张。

第8章
色彩的生理和心理

学习目标

· 了解色彩的生理和心理特征及视错觉。

· 掌握色彩性格及色彩联想的基本原理和应用。

第 1 节 色彩与生理

一、视觉生理构造

人的视觉生理构造主要由眼球、角膜、晶状体、玻璃体、黄斑和盲点、视网膜等器官组成。人眼的结构如图8-1所示。眼球内具有特殊的折光系统，使进入眼内的可见光汇聚在视网膜上。视网膜上含有感光的视杆细胞和视锥细胞，这些感光细胞把接收到的色光信号传到神经节细胞，再由视神经传到大脑皮质枕叶视觉神经中枢，产生色感。

图 8-1 人眼的结构

二、色彩的错觉

物体是客观存在的，但视觉现象并非完全客观存在，在很大程度上受生理、心理因素及光、形、色等外界因素的干扰，产生错觉。色彩的错觉常见的几种情况如下。

1. 明暗适应

在黑暗的房间，骤然开灯的瞬间，顿时感觉一片白光什么也看不清楚，稍过片刻才形色明朗，这个过程需要0.14 ~ 0.2s。从暗到明的这个视觉适应过程叫作明适应。

从明亮的室外步入室内，刹那间什么都看不清楚，感觉一片黑暗，慢慢地才会辨别出物体形色。从明到暗的这个视觉适应过程叫作暗适应。

2. 颜色适应

当我们从普通暖光源环境突然进入冷光源环境时，能明确感知两者之间灯光色彩的差异，但经过一段时间，就会渐渐习惯，觉得没什么区别，这种适应称为色适应。颜色适应是人眼在颜色的刺激作用下

引起的颜色视觉变化。

3. 视觉残像

当外界物体的视觉刺激作用停止后，在眼睛视网膜上的影像感觉不会马上消失，这种现象的发生是神经兴奋留下的痕迹作用，称为视觉残像。它分为正后像和负后像两种。

（1）正后像。如果处于黑暗的深夜，先看一盏明亮的灯然后闭上眼睛，那么在黑暗中就会出现那盏灯的影像，这种叫正后像。电影利用这个原理，使得我们看到银幕上物体的运动是连贯的。

（2）负后像。负后像是指视觉神经兴奋过度而产生疲劳并诱导出相反的结果。视觉负后像一般是补色关系。如一个人长时间的凝视红色后，再迅速把目光转移到一张白纸上时，眼前将会浮现绿色（见图8-2）。

4. 色彩的膨胀与收缩错觉

色彩的膨胀与收缩感不仅与色相有关，而且与明度有关。暖色波长较长，有膨胀感；冷色波长较短，有收缩感。明度高的有膨胀感，明度低有收缩感。如同样粗细的黑白条纹，其感觉上白条纹要比黑条纹粗；同样大小的方块，白方块看上去要比黑方块大些。

案例：法国国旗（见图8-3）

案例分析：法国国旗是红、白、蓝三色条纹，最初设计时，国旗上的三条色带宽度完全相等，但是，当制成的国旗升到空中后，人们总觉得这三种颜色在国旗上所占的分量不相等，似乎白色的面积最大，蓝色的最小。调整后法国国旗红、白、蓝的面积比例为30:33:37，正是色彩胀缩的巧妙运用。

图8-2 视觉残像 图8-3 法国国旗

5. 色彩的前进与后退错觉

色彩的进退感是色相、明度、纯度、面积等多种对比造成的错觉现象。暖色、亮色、纯色让人感觉到前进感；冷色、暗色、灰色则有后退感。色彩的进退感在空间应用很广泛，如要使狭小的房间显得宽敞些，可以用后退色（如采用浅蓝色刷墙）；为了使景物背景退远些，可选择冷色；为了使近处景物突出些，可用暖色。这就是色彩的进退，即近暖远冷，近艳远灰。

案例：室内空间设计（见图8-4）

案例分析：本室内空间设计运用蓝色为主色调，冷色具有后退性，显得空间宽敞。家具的色彩明度高，具有前进感。空间的色彩对比强，体现了色彩的进退感。

6. 色彩的易见度

色彩在视觉中容易辨认的程度称为色彩的易见度（见图8-5）。明度对比强，易见度高；明度对比弱，易见度低。同等条件下色彩的易见度取决于形色与背景色的明度、色相、纯度上的对比关系，其中明度对比最强的对比作用最大，对比强的清楚，弱的则模糊。对比强的色有黄与黑、白与黑、黄与紫、蓝与白、绿与白、黄与蓝等；对比弱的色有黄与白、绿与青、黑与紫、灰与绿等。

图 8-4　冷色调的空间室内设计

图 8-5　色彩的易见度

日本色彩学家左藤亘宏认为：

黑色底可见度强弱次序为：白→黄→黄橙→黄绿→橙。

白色底可见度强弱次序为：黑→红→紫→紫红→蓝。

红色底可见度强弱次序为：白→黄→蓝→蓝绿→绿。

蓝色底可见度强弱次序为：白→黄→黄橙→橙。

黄色底可见度强弱次序为：黑→红→蓝→蓝紫→绿。

绿色底可见度强弱次序为：白→黄→红→黑→黄橙。

紫色底可见度强弱次序为：白→黄→黄绿→橙→黄橙。

灰色底可见度强弱次序为：黄→黄绿→橙→紫→蓝紫。

掌握色彩的易见度规律，可以帮助设计者在配色设计时，以科学态度对待和使用色彩。在色彩的设计中注意运用易见度原理来处理主次关系。

第 2 节　色彩与心理

在长期的社会活动中，人们受到性别、年龄、职业、民族、性格、文化及社会环境等多种因素的影响，对色彩的认识在生理和心理上形成了一些习惯性的色彩印象。通过研究色彩与心理的关系，掌握色彩客观性对人知觉造成的各种刺激以及由此产生的各种心理，有助于实际设计工作。

一、色彩表情

人的面部表情变化有喜、怒、哀、乐等，这是人的内心思想活动和情感状态的表现形式。而在色彩

心理学中，色彩"表情"借助于视觉经验来传达人们的情感或某种愿望。

1. 红色——兴奋色

红色光在可见光谱中波长最长。红色让人联想到太阳、火焰、血液、红花及红旗等。红色能使肌肉的机能和血液循环加强。

红色是热烈、冲动的色彩，它在标志、旗帜、宣传用色中居首位（见图8-6）。

红色是危险、灾难、爆炸的象征色（见图8-7）。

案例：2008年北京奥运会的会徽设计（见图8-8）

案例分析：会徽"舞动的北京"中的红色是中国人崇尚的色彩。在这个标志中，红色被演绎得格外强烈，激情被张扬得格外奔放。红色是太阳的颜色，红色是圣火的颜色，红色代表着生命和新的开始。红色是喜悦的心情，红色是活力的象征，红色代表中国对世界的祝福和盛情。

图 8-6　五星红旗

图 8-7　危险警示标志

图 8-8　北京奥运会会徽

2. 橙色——警戒色

橙光的波长仅次于红色，有一种温度升高的感觉。橙色让人联想到金色的秋天、丰硕的果实，是一种富足、快乐而幸福的颜色（见图8-9）。

橙色与蓝色的搭配构成最响亮、最欢快的色彩。橙色是警戒色，如火车头、登山服装、背包、救生衣等。

案例：餐厅空间设计（见图8-10）

案例分析：这家餐厅空间设计的主色调是暖色调的橙色，这让人联想到成熟的果实，给人温暖的感觉。它能诱发人的食欲，烘托气氛，非常符合餐饮空间设计。

图 8-9　丰硕果实

图 8-10　餐厅空间设计

3. 黄色——醒目色

黄色是亮度最高的色彩。黄色象征照亮黑暗的智慧之光，代表光辉和希望。在我国古代，黄色象征财富和权力（见图8-11）。

黄色最不能承受黑色和白色的侵蚀。

案例：福田繁雄《1945年的胜利》（见图8-12）

案例分析：福田繁雄在1975年设计的《1945年的胜利》，是纪念第二次世界大战结束30周年的海报，获得了国际平面设计大奖。这幅作品采用类似漫画的表现形式，创造出一种简洁、诙谐的图形语言，描绘一颗子弹反向飞回枪管的形象，讽刺发动战争者自食其果，喻意深刻。颜色只有黑、白、黄三种，作品的背景运用黄色大块色，色彩单纯明快，具有很强的视觉冲击力，深刻地揭示了主题的内涵，既深刻又发人深省。

图 8-11　帝王画像

图 8-12　福田繁雄《1945 年的胜利》

4. 绿色——安全色

太阳投射到地球的光线中绿色光占50%以上。人对绿色光波长的细微分辨能力最强。

绿色象征和平和生命（见图8-13）。绿色具有诞生、发育和成长的过程。

案例：绿色食品标志（见图8-14）

案例分析：绿色食品标志是由绿色食品发展中心在国家工商行政管理总局正式注册的质量证明标志。它由三部分构成，即上方的太阳、下方的叶片和中心的蓓蕾，象征自然生态；颜色为绿色，象征着生命、农业、环保。此标志意在告诉人们绿色食品是出自纯净、良好生态环境的安全、无污染食品，能给人们带来蓬勃的生命力。

图 8-13　生命

图 8-14　绿色食品标志

5. 蓝色——镇静色

蓝色光的波长短于绿色光，长于紫色光。蓝色象征着博大。蓝色成为现代科学的象征色。

蓝色常用于工业、科技及企业的形象识别系统。

案例1：百事可乐广告（见图8-15）

案例分析：百事可乐广告，主要运用蓝色，蓝色是最冷的色，使人们联想到冰川，往往海报中蓝色的运用给人一种冰爽而刺激的感觉，符合百事可乐的广告宣传目的。

案例2：IBM公司的标志（见图8-16）

案例分析：IBM被称为"蓝色巨人"。公司标志由兰德设计，水平的条纹暗示"速度和力量"，具有强烈的视觉冲击力。运用海洋的深蓝色代表它的企业文化，拥有世界上高端技术。

图 8-15　百事可乐广告

图 8-16　IBM 公司标志

6. 紫色——神秘色

紫色光的波长最短。紫色是神秘、浪漫、尊贵的颜色。紫色加入白色，可容纳许多淡化层次。

案例：紫色跑车（见图8-17）

案例分析：紫色的车身彰显了优雅与速度，在众多常见汽车色彩中脱颖而出，低调而含蓄，高贵而典雅，还附着了浓郁的神秘色彩。

图 8-17　紫色跑车

7. 白色和黑色——轻柔色、坚硬色

白色喻意

白色代表色彩世界的阴极与阳极。白色是全部可见光均匀混合而成的。白色是光明、和平的象征。在西方婚礼上，白色象征着爱情的纯洁和坚贞（见图8-18）。

黑色喻意

黑色是无光无色之色。它是极好的衬托色。黑色是一种具有多种不同文化意义的颜色。

黑色象征悲哀、死亡和罪恶。

案例：白色与黑色服装（见图8-19）

案例分析：在服饰设计中，白色可以反射所有光，给人清爽的感觉，夏天非常适合穿白色的衣服。白色与黑色被称为经典色，黑白色对比强烈，易与其他色彩相配。

图 8-18 白色的婚纱

图 8-19 白色与黑色服装

8. 灰色——含蓄色

灰色是最被动的彩色。它是含蓄、神秘的颜色。

灰色靠近鲜艳的暖色，显出冷静的品格。灰色靠近冷色，变为温和的暖灰色。

案例：灰色调空间设计（见图8-20）

案例分析：设计师通过增加光源和彩色装饰达到巧妙平衡，把深灰色墙壁变成了家居空间中最令人惊艳的亮点。在光线的照射下，沉稳精致的灰色墙壁呈现细微的深浅变化，一点也不显得呆板沉闷，反而把周边的彩色装饰映衬得更加迷人。

9. 金属色——光泽色

金属色的亮度很高。金属色是贵重金属的颜色。

金属色是装饰功能与适用功能特别强烈的色彩。

金色象征高贵、光荣、华贵和辉煌。

案例：苹果手机（见图8-21）

案例分析：iPhone 6s推出的金色、银色款，体现了产品的高端、大气，符合消费者的心理需求。金属色常被运用于高科技产品的设计中。

图8-20　灰色调空间设计

图8-21　苹果手机

二、色彩感觉

由于人类生理构造和生活环境等方面存在着共性，所以色彩能引起复杂的感情。在色彩的心理方面，存在着共同的感情。色彩感觉主要体现在以下几个方面。

1. 色彩的冷暖感

红、橙、黄色常常使人联想到燃烧的火焰，给人温暖的感觉；蓝青色常常使人联想到大海，因此有寒冷的感觉。颜色本身没有温度，但会影响人的体感温度的变化，暖色还会升高血压，增强食欲，因此餐厅、食品包装经常使用暖色来刺激食欲（见图8-22）。

2. 色彩的轻重感

色彩的轻重感是物体色与视觉经验而形成的重量感作用于人心理的结果。色彩轻重感觉的主要因素是明度，即明度高的色彩感觉轻，明度低的色彩感觉重。其次与纯度也有关，纯度高的色彩感觉轻，纯度低的色彩感觉重。

3. 色彩的软硬感

色彩的软硬感与明度、纯度有关。明度较高的含灰色系具有软感，明度较低的含灰色系具有硬感；纯度越高越具有硬感，纯度越低越具有软感；强对比色调具有硬感，弱对比色调具有软感。例如，以室内设计为例，明度低家具与明度高沙发形成软硬感（见图8-23）。

图 8-22　KFC 店面的色彩

图 8-23　室内设计

4. 色彩的强弱感

有彩色系比无彩色系更具有强感，有彩色系以红色为最强。高纯度色有强感，低纯度色有弱感；对比度大的具有强感，对比度低的有弱感。底深图亮则强，底亮图暗也强；底深图不亮和底亮图不暗则有弱感。

5. 色彩的华丽感与朴素感

色彩的华丽感与朴素感与纯度关系最大，其次是与明度有关。纯度和明度高的色彩具有华丽感，纯度和明度低的色彩具有朴素感。强对比色调具有华丽感，弱对比色调具有朴素感。

6. 色彩的味觉感

色彩具有味觉感，这种味觉感大都由人们生活中所接触过的事物联想而来，如食用过的食物、蔬果的色彩，对味觉形成了一种概念性的经验。

酸：使人联想到未成熟的果实，以绿色为主，黄、橙黄、蓝等色彩，都带有些微酸味的感觉。

甜：使人联想到成熟的果实，以暖色系的黄色、橙色、粉红色最能表现甜的味道感。

苦：使人联想到咖啡、中药，低明度、低纯度带灰色、灰黑、黑褐等颜色给人苦涩的感觉。

辣：使人联想到辣椒，以红、黄、生姜色等给人辣味感的色调。

案例：饮料包装设计（见图 8-24）

案例分析：运用了色彩的味觉感，将每种口味的饮料配合相符的食材原料，容易引起食欲，激发消费者的购买欲望。

图 8-24　饮料包装设计

三、色彩联想

色彩联想是通过把色彩和我们的生活环境，或生活经验中有关的事物联系在一起，由经验、记忆或认知而取得的。如一般人见到红色，会想到血、火、消防车或红苹果；看到绿色可能会想到草木。这种色彩的联想在很大程度上因个人的年龄、性别、性格、教育、环境、职业的差异而不同。色彩联想大致分为具象联想和抽象联想，见表 8-1。一般来说，幼年时期所联想的以具体事物为多，随着年龄增长、受教育程度的提高，抽象性的联想增加，这是属于比较感性的思维层面，也偏向心理上的感觉效果。

表8-1　具象联想与抽象联想

色彩	具象联想	抽象联想
红色	太阳、苹果、红旗、血、火	热情、热烈、喜庆、危险、卑俗、幼稚
橙色	橘子、橙子、柿子、晚霞、秋叶	愉快、活跃、欢喜、明朗、华美、甜美、温暖、焦躁
黄色	黄金、香蕉、向日葵、菊花、柠檬	欢快、明快、泼辣、明朗、希望、收获、色情、注意
茶色	土、树叶、巧克力、栗子	雅致、古朴、素雅、沉静、坚实
黄绿	嫩叶、嫩草、春天、竹子	青春、和平、希望、新鲜、跃动
绿色	树叶、公园、邮筒、草地、山	和平、新鲜、安全、公平、理想、希望、永恒、深远
蓝色	天空、海洋、水、牛仔裤	凉爽、安静、平静、理智、自由、理想、冷淡、薄情、无限、永恒、悠久
紫色	葡萄、紫菜、茄子、紫藤、紫罗兰	高贵、高尚、古朴、优雅、女性、优美、神秘、豪华
白色	白雪、白云、白兔	洁净、纯洁、纯真、洁白、朴素、神圣
灰色	混凝土、阴云、冬天、影子	平凡、暧昧、消极、失望、忧郁、冷淡、沉静、荒废
黑色	夜晚、煤、木炭、黑板、墨、头发	悲哀、绝望、死亡、恐怖、邪恶、严肃、刚健、坚实

第3节　作品范例

一、色彩的联想

色彩的联想作品如图8-25至图8-42所示。

图8-25　色彩的联想（1）　　　图8-26　色彩的联想（2）　　　图8-27　色彩的联想（3）

第 8 章 色彩的生理与心理 105

图 8-28 色彩的联想（4）　　图 8-29 色彩的联想（5）　　图 8-30 色彩的联想（6）

图 8-31 色彩的联想（7）　　图 8-32 色彩的联想（8）　　图 8-33 色彩的联想（9）

图 8-34 色彩的联想（10）　　图 8-35 色彩的联想（11）　　图 8-36 色彩的联想（12）

图 8-37 色彩的联想（13）　　图 8-38 色彩的联想（14）　　图 8-39 色彩的联想（15）

图 8-40　色彩的联想（16）　　　图 8-41　色彩的联想（17）　　　图 8-42　色彩的联想（18）

二、空间色彩

空间色彩作品如图 8-43 至图 8-48 所示。

图 8-43　空间色彩（1）　　　图 8-44　空间色彩（2）　　　图 8-45　空间色彩（3）

图 8-46　空间色彩（4）　　　图 8-47　空间色彩（5）　　　图 8-48　空间色彩（6）

1.色彩的联想

作业目的：（1）认识和理解不同色彩性格、象征等心理特征。

（2）启发色彩想象能力。

作业要求：（1）从独特的视角出发，选择有关联的一组（4个）概念。如"酸甜苦辣""春夏秋冬""男女老少""少年，青年，中年，老年""喜怒哀乐"等。

（2）构思奇妙，表现细腻，联想丰富。

作业数量：每幅尺寸15cm×15cm，完成1张。

2.色彩的空间感

作业目的：利用图形各块面的关系，充分使用冷暖、明暗、纯度的高低等色彩，产生空间的效果。

作业要求：（1）运用色彩在平面上表现三维空间。

（2）充分表现色彩的进退、膨胀与收缩性。

作业数量：尺寸8开纸张，完成1张。

第9章
色彩的构成方法

学习目标

· 了解色彩对比与调和的规律。

· 掌握色彩对比与调和的基本原理和方法。

· 掌握色彩重构的方法。

第1节 色彩的对比

色彩的对比，就是指各色彩之间存在的差别。当两个或两个以上的色彩处于同一画面时，各色彩的色相、明度、纯度、形状、位置、面积的差别就构成了色彩之间的对比。色彩差异越大，对比效果就越强；色彩差异越小，对比效果就越弱。在应用设计中，色彩吸引人的魅力，主要在于色彩对比因素的运用，通过色彩来表情达意，强化色彩对比关系来吸引人们的注意力。

一、色相对比

色相对比是指因色相间的差别而形成的对比。各色相由于在色相环上的距离远近不同，而形成强弱不同的色相对比。

1. 色相对比的类型

色相对比的类型如图9-1所示。

（1）同类色相对比：指色相环中相距15°的对比。同一色相的不同明度及纯度方面的差别，是最弱的色相对比。

（2）邻近色相对比：指色相环中相距30°的对比。

（3）类似色相对比：指色相环中相距30°~60°的对比。

（4）中差色相对比：指色相环中相距90°的对比。

（5）对比色相对比：指色相环中相距120°的对比。

（6）互补色相对比：指色相环中相距180°的对比，是最强的色相对比。

2. 色相对比的特征

色相对比的特征如图9-2所示。

图 9-1　色相对比的类型

图 9-2　色相对比的特征

（1）同种色对比特点：给人以雅致、含蓄、单纯和统一等感觉。

（2）邻近色对比特点：给人以和谐、柔和和优雅等感觉。

（3）类似色对比特点：类似色相较单纯、对比差小，效果和谐、高雅、柔和和素净，但如不注意明度和纯度的变化，易显得单调、乏味、呆板和模糊。

（4）中差色对比特点：中差色对比较丰富、明快、活泼，同时又保持统一和谐、雅致的特点。在对比时需要在明度、纯度和面积等方面加以调整，否则也会产生沉闷的感觉。

（5）对比色对比特点：对比色具有明快、饱满、华丽、活跃，使人兴奋的特点，但容易出现散乱的感觉。色彩的倾向性较复杂，不容易形成主色调，要取得好的视觉效果，则需要用调和手段来统一对比效果。

（6）互补色对比特点：最强色相对比，对人的视觉具有最强的吸引力。由于视觉对比强，在标志、广告、包装、招贴等视觉传达中广泛运用。

二、明度对比

明度对比是指因色彩明暗差异形成的对比。色彩的明度对比具有强烈的色彩层次感、明暗感、空间感。

为了研究色彩的明度对比关系，将黑色和白色按等差比例相混合建立一个9个等级的明度色标。根据明度色标可以划分为3个明度基调：靠近黑色的1～3级为低明度调，中间4～6级为中明度调，靠近白色的7～9级为高明度调（见图9-3）。三种色调具有不同的视觉感受，低明度调具有沉着、厚重、朴实、压抑的特点；中明度调具有柔和、含蓄、明确、稳重的特点；高明度调具有明亮、纯洁、高雅和柔美的特点。

图9-3　明度色标

在明度对比强度上，明度相差1～3级的为短调，相差4～6级的为中调，相差7～9级的为长调。以此类推得出明度九调为高长调、高中调、高短调、中长调、中中调、中短调、低长调、低中调、低短调（见图9-4）。

明度对比的强弱取决于色彩的明度差别跨度的大小，按色阶分为明度弱对比、明度中对比、明度强对比（见图9-5）。

第 9 章　色彩的构成方法　111

<div style="text-align:center">

高长调	高中调	高短调
中长调	中中调	中短调
低长调	低中调	低短调

图 9-4　明度对比九调　　　　图 9-5　明度对比实例

</div>

（1）明度弱对比。指明度相差3个色阶以内的对比，由于这种对比的关系在明度轴上距离比较近，所以又叫短调，短调对比包括高短调、中短调和低短调。

（2）明度中对比。指明度相差3个色阶以外、6个色阶以内的对比，又称中调。中调对比包括高中调、中中调和低中调。

（3）明度强对比。指明度色阶在6个以外的对比，由于这种对比关系在明度轴上距离比较远，又叫长调。长调对比包括高长调、中长调和低长调。

三、纯度对比

纯度对比是指色彩因纯度差别而形成的对比。

与明度对比方法相似，我们建立一个9个等级的纯度色标，并根据纯度色标（见图9-6），将其划分为3个纯度基调：1～3级为低纯度，中间4～6级为中纯度，7～9级为高纯度。

<div style="text-align:center">

低纯度　　　　　中纯度　　　　　高纯度

1　　2　　3　　4　　5　　6　　7　　8　　9

图 9-6　纯度色标

</div>

在纯度对比强度上，纯度相差1～3级的为弱对比，相差4～6级的为中对比，相差7～9级的为强对比。以此类推得出纯度九调为鲜强调、鲜中调、鲜弱调、中强调、中中调、中弱调、浊强调、浊中调、浊弱调（见图9-7）。浊调给人平淡、消极、无力、陈旧的感觉，如处理不当，会引起肮脏、含混、悲观感。灰调具有柔和、中庸、文雅的感觉，可少量运用高纯色或低纯度进行配合。鲜调具有强烈而冲动、快乐、活泼的感觉。

纯度对比的强弱取决于色彩的纯度差别跨度的大小，按色阶分为纯度弱对比、纯度中对比、纯度强

对比。纯度对比实例如图9-8所示。

图9-7　纯度九调

图9-8　纯度对比实例

（1）纯度弱对比。指纯度差间隔3级以内的对比。具有色感弱、朴素、统一、含蓄的特点，易出现模糊、灰、脏的感觉。

（2）纯度中对比。指纯度差间隔4～6级的对比。具有温和、稳重、沉静和文雅等特点，但由于视觉力度不太高，容易缺乏生气。

（3）纯度强对比。指纯度差间隔6级以上的对比。具有色感强、明确、刺激、生动、华丽的特点，有较强的表现力度。

四、面积对比

面积对比指各色块在构图中所占面积大小而形成的色彩对比，是指两个或更多色块的相对区域的多与少、大与小之间的对比（见图9-9）。

不同的颜色在面积相等时，色彩的对比效果最强；当面积相差悬殊时，色彩的对比效果减弱。同形状、同面积的红色与绿色并置在一起时，视觉上两色的冲突比较强，然而调整两色的面积比例后，两色的对比效果削弱了，会出现"万绿丛中一点红"的景象。在设计中面积对比起着主要作用，如面积较大的色彩一般会选择低纯度、高明度的色调，小面积选择高纯度的色彩来点缀（见图9-10）。

图9-9　面积对比

图9-10　室内空间面积对比

第2节　色彩的调和

两种或两种以上的色彩，通过有秩序、有条理的组织协调，达到和谐统一的色彩关系叫作色彩调和。调和与对比是既对立又统一的辩证关系。对比是目的，调和是手段，调和与对比都是构成色彩美感的要素。

色彩调和是为了完善色彩关系，协调色彩秩序，平衡生理视觉。色彩调和大致分为类似调和、对比调和及秩序调和三种类型。

一、类似调和

类似调和指的是两种及两种以上近似色彩组成的调和。类似调和追求色彩关系的一致性和统一感。类似调和分为同一调和与近似调和两种形式。

1. 同一调和

同一调和是指在色相、明度、纯度三要素中，各色彩之间保持其中一个或两个要素不变，而变化其余要素的调和（见图9-11）。比如各色彩间保持明度不变，而调整色相与纯度；或同时保持色相、明度不变，而调整纯度。同一调和常用方法如图9-12所示。

图9-11　同一调和　　　　　　　　图9-12　同一调和方法

（1）连贯同一色调和。当画面中使用的色彩过分强烈或色彩含混不清时，运用中性色黑、灰、金、银色线，把形象的各个色域进行勾勒，使之既相互贯联又相互隔离，从而达到统一调和。

（2）同色相的调和。指在色相环中60°角之内的色彩调和，由于它们色相差别甚微，因此非常调和。应重视彩度的变化，否则会造成模糊、单调的感觉。

（3）同明度的调和。即在孟塞尔色立体上同一水平面上的色彩调和，一般均能取得含蓄、丰富、高雅的色彩调和效果。在配色时应注意的是色相、彩度不应过分接近而引起模糊之感，色相差也不应过大，色彩对比太强会引起不调和感。

（4）同纯度的调和。同纯度的配色一般能取得较好的效果，但应注意有时同低纯度的配色出现闷、灰、粉气之感，应提高某一色或某一色组的色彩纯度，以增加纯度对比。有时同高纯度的配色又出现刺激、不和谐之感，要降低某一个或某一组的色彩纯度，以增加调和感。

（5）同色相同纯度的明度调和。在色彩三要素中，色相、纯度不变，明度变化，而达到调和的效果。

（6）同色相同明度的纯度调和。在色彩三要素中，色相、明度不变，纯度有所变化，而达到调和的效果。

（7）同明度和纯度的色相调和。在色彩三要素中，明度、纯度两要素不变，色相有所变化，从而达到调和的效果。

2. 近似调和

近似调和是指在色相、明度和纯度三要素中，各色彩之间保持近似，而变化其余要素的调和（见图9-13）。例如，各色彩其中一个或两个色相、明度近似而调整纯度。在色立体中相距较近的色彩组合各色彩间明度近似，则调整色相与纯度，或者色相、明度和纯度都比较近似，能得到调和感很强的近似调和。近似调和又分为色相、明度、纯度上的近似调和。

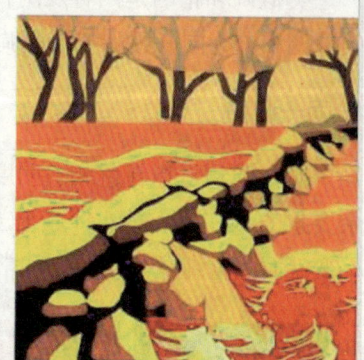

图 9-13　近似调和

二、对比调和

对比调和中的色彩，各要素可能都处于对比状态，需通过色彩间不同色相、明度、纯度的色彩关系处理形成有节奏、有韵律的和谐的色彩效果，而利用有条理、有秩序的统一组织的方法，就称为对比调和。

对比调和是适用范围较大的配色方法，是建立在色彩变化基础上的一种调和，其色彩效果强烈活泼生动、富于变化。

1. 面积调和

面积调和通过面积的增大或减小来调节色彩对比的强弱，达到调和。如当一对强烈的对比色出现时，面积越接近，调和难度越大；面积比例悬殊越大，调和感越强。色彩的强对比也会因面积的处理而呈现弱对比效果，给人以调和之感。

2. 分割调和

分割调和是指在两种对立的色彩之间建立起一个中间地带来缓冲色彩的过度对立。它不改变对比色的任何属性，只是在各种对比色之间分割。如把两块对比色用粗白线或粗黑线这种中间色分割，使两对比色互不侵犯、平稳和谐，视觉上达到调和（见图9-14）。

案例：红、黄、蓝的构成（见图9-15）

图 9-14 分割调和

图 9-15 红、黄、蓝的构成

　　案例分析：这幅作品是蒙德里安的《红、黄、蓝的构成》几何抽象风格的代表作之一。画面主色是右上方的红色，不仅面积大，而且饱和度高，左下方的一小块蓝色、右下方的一点点黄色与四块灰白色搭配。巧妙运用黑色的分割线使多彩的画面达到和谐而明朗的效果。

三、秩序调和

　　秩序调和是指把不同明度、色相、纯度的色彩组织起来，形成渐变的或有节奏、有韵律的色彩效果。秩序调和有色相秩序调和、明度秩序调和及纯度秩序调和三种形式。

　　（1）色相秩序调和：用各种色彩按一定的秩序排列，无论明度、纯度的差异都能构成以色相秩序为主的调和，运用色相推移变化进行调和，画面具有鲜明而强烈的特点。

　　（2）明度秩序调和：将纯色加入不同的白色、黑色形成明度间的序列，构成以明度秩序为主的调和，画面富有韵律感和层次感。

　　（3）纯度秩序调和：把色彩按纯度间的秩序排列，构成以纯度秩序为主的调和，画面色调含蓄，易含糊不清，调和层次不易多。

第3节　色彩的采集与重构

　　色彩的采集与重构是色彩构成学习的一个重要内容，目的是学习和借鉴优秀的色彩搭配方法，以开阔自己的视野，积累色彩搭配的经验。

一、色彩的采集

1. 采集的概念

所谓色彩采集就是指对色彩的收集、提取、整理与归纳。从色彩搭配和谐的色彩作品中获取色彩搭配的信息，主要包括该作品所用的主要色相，以及各搭配色的明度、纯度、面积位置等因素。将归纳后所得到的色彩信息整理成色标，可用柱形或饼形表示（见图9-16）。

2. 色彩采集的对象

色彩的采集范围相当广泛，归纳起来有以下四种。

（1）自然色的采集。大自然中自然风景、四季色、植物色、矿物色等所具有的丰富色彩为我们学习色彩、认识色彩和表现色彩提供了天然的素材（见图9-17）。

（2）传统色的采集。传统艺术包括原始彩陶、商代青铜器、汉代漆器、陶俑、丝绸、南北朝石窟艺术、唐代铜镜、唐三彩陶器、宋代陶器、建筑雕塑等（见图9-18）。

（3）民间色的采集。民间艺术品，包括剪纸、皮影、年画、布偶、刺绣、脸谱等民间的作品（见图9-19）。

（4）绘画摄影图片色的采集。如油画、国画、水彩、壁画、摄影、印刷作品等（见图9-20）。

图 9-16　采集的色标

图 9-17　自然色采集

图 9-18　传统色采集

第 9 章　色彩的构成方法　117

图 9-19　民间色采集　　　　　　　　　　图 9-20　绘画色采集

二、色彩的重构

1. 重构的概念

　　所谓重构就是利用采集的色彩信息重新构成一个色彩作品。脱离采集对象的束缚，作品在形状、结构、风格、功能等方面有很大差异，这样做有助于学生真正理解和灵活运用所采集的信息。

2. 重构的类型

　　（1）整体色按比例重构。对采集的色彩按照原来的色彩关系和色彩面积的比例，做出相应的色标，然后按照原比例运用在新的构成设计中。这种重构方法的特点能充分体现和保持原物象的色彩基调和面貌（见图9-21）。

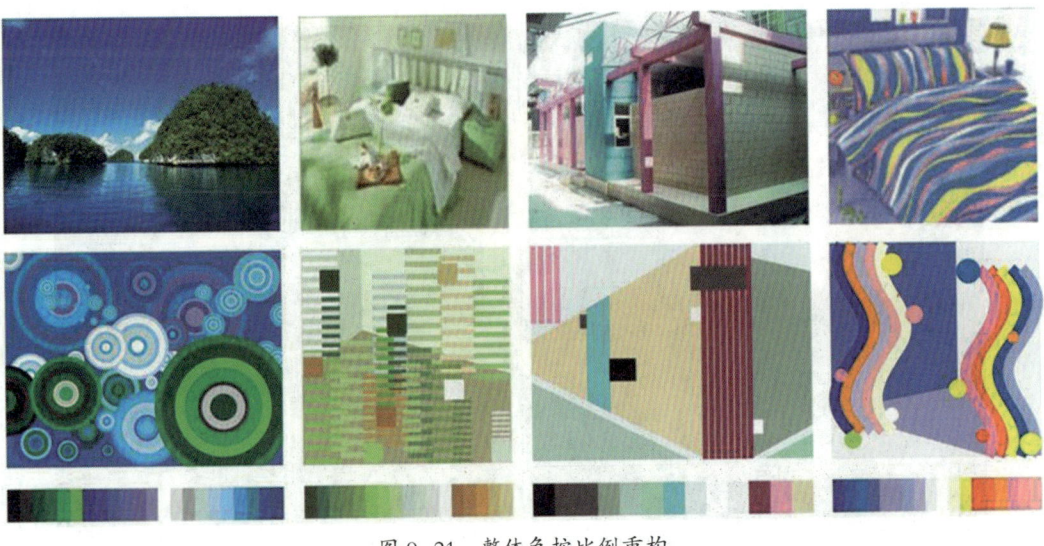

图 9-21　整体色按比例重构

（2）整体色不按照比例重构。对采集的色彩从中选择典型的、有代表性的色彩，不按照原来的色彩比例进行重构。这种重构的特点是保留了一定的原物像的色彩感觉。由于色彩使用的比例不受限制，通过面积调整，可以获得多种色调的作品。

（3）部分色的重构。从采集后的色标中选择所需的色彩进行重构，可抽取部分色。这种重构的特点是对色彩的运用更加自由，更加主动，原物象只给我们色彩启示，并不受原配色关系的约束，重构后的色彩与采集对象相去甚远。

（4）形、色同时重构。在色彩重构过程中，有时会发现如果与原物象的形同时进行考虑，更能充分显示其美的实质，突出整体特征。许多物象色的表现是建立在特定形和形式之上的，原物象色的形和色的关系往往还能给画面的结构、产品形态等带来启示（见图9-22）。

图 9-22　形、色同时重构

在运用色彩采集重构时，应注意选择色彩相对丰富、色彩搭配和谐的优秀作品，尽量避免那些色相单一的作品。重构的作品如果可以与学生的专业相结合，不但练习了色彩搭配技能，而且可以提高学生对自己将来所从事的设计专业的兴趣，将基础课与专业设计做好衔接。

案例：服装设计的采集重构（见图9-23）

案例分析：在本款服装色彩搭配中设计师利用色彩采集与重构的方法，将采集的左边的花卉图片的色彩，重构到服装搭配上，这种设计手法是服装设计色彩的常用手法。

图 9-23　服装设计的采集重构

第 4 节　作品范例

一、色相对比

色相对比作品如图9-24至图9-27所示。

图 9-24　色相对比（1）

图 9-25　色相对比（2）

图 9-26　色相对比（3）

图 9-27　色相对比（4）

二、明度对比

明度对比作品如图9-28至图9-33所示。

图9-28 明度对比（1）

图9-29 明度对比（2）

图9-30 明度对比（3）

图9-31 明度对比（4）

图9-32 明度对比（5）

图9-33 明度对比（6）

第 9 章　色彩的构成方法　121

三、纯度对比

纯度对比作品如图9-34和图9-35所示。

图 9-34　纯度对比（1）

图 9-35　纯度对比（2）

四、色彩的调和

色彩的调和作品如图9-36至图9-39所示。

图 9-36　色彩调和（1）

图 9-37　色彩调和（2）

图 9-38　色彩调和（3）

图 9-39　色彩调和（4）

五、色彩重构

色彩重构作品如图9-40至图9-43所示。

图 9-40　色彩重构（1）

图 9-41　色彩重构（2）

图 9-42　色彩重构（3）

图 9-43　色彩重构（4）

练 习 题

1.色相对比练习

作业目的：掌握色相对比的6种类型及不同色彩搭配的效果。

作业要求：（1）以一个图形分别用同类色、邻近色、对比色、互补色关系的对比练习。

（2）注意色彩的色相，同时注意色彩的明度、纯度、面积的运用。

作业数量：一组4个图形，每个图形大小10cm×10cm，完成1张。

2.明度对比练习

作业目的：掌握色彩明度的九调，找出色彩明度对比之间的关系，能在设计中正确应用。

作业要求：（1）9个调的画面可以是一个画面划分的，也可以是9个不同的画面，还可以是相同的图形。

（2）选用有彩色和无彩色均可。

（3）9个明度色阶要明确，每个调式的对比清晰，整个画面色彩手法。

作业数量：一组9个图形，每个图形大小10cm×10cm，完成1张。

3.纯度对比练习

作业目的：掌握色彩纯度对比的关系，表现整体的色彩协调关系。

作业要求：（1）以一个图形，分割用强纯度、中纯度、弱纯度的对比练习。

（2）每个纯度对比的关系明暗。

作业数量：一组共9个图形，每个图形大小10cm×10cm，完成1张。

4.色彩调和练习

作业目的：掌握色彩调和的原理，形成富有韵律的视觉感受。

作业要求：选择一个图形，可运用类似调和、秩序调和、对比调和。

作业数量：尺寸30cm×30cm，完成1张。

5.色彩重构练习

作业目的：（1）掌握采集重构的概念及方法。

（2）积累色彩搭配的经验。

作业要求：（1）根据学生的专业不同选择不同的表现方式。如平面设计专业的学生可以选择一个平面广告进行色彩重构。

（2）选择一幅作品采集其中的色彩，并将采集色彩应用到新作品中。

（3）注意采集色彩的色相、明度、纯度、面积等关系。

作业数量：尺寸30cm×30cm，完成1张。

第 10 章
色彩构成在设计中的应用

学习目标
· 了解设计中色彩的特性。
· 掌握色彩在设计中的应用。

第 10 章　色彩构成在设计中的应用　125

第 1 节　招贴设计中的色彩构成

一、招贴设计

　　招贴设计中的色彩运用应遵循色彩的规律，特别应重视色彩的象征，充分发挥色彩的传达与诉求功能。招贴设计离不开色彩的表现，只有注重色彩对人的心理影响和情感上的反映，了解色彩象征、表现形式，才可以成功地在招贴设计中运用色彩，从而设计出优秀的招贴设计作品。

二、色彩构成在招贴设计中的应用

1.鲜明性

　　鲜艳亮丽的色彩有助于招贴作品发挥增大注意力价值，使招贴作品第一眼就给人留下愉悦的印象，加深人们对内容的记忆（见图10-1）。

2.认知性

　　招贴作品借助于色彩的各种处理，易于读者识别，有助于创造个性诉求，使读者加深对招贴的印象（见图10-2）。

图 10-1　蓝色调的海报设计

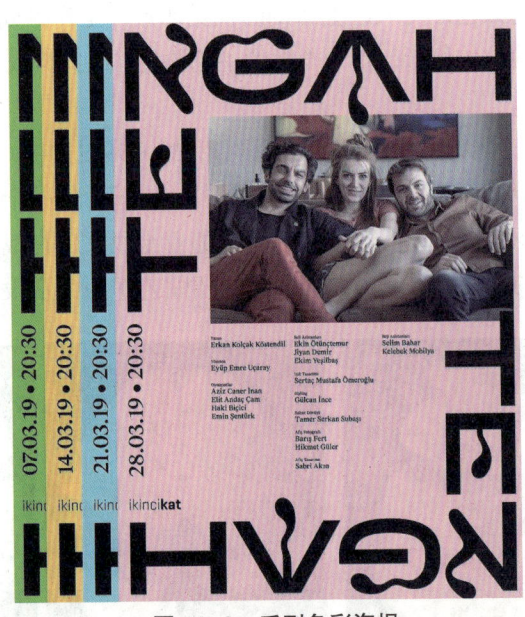

图 10-2　系列色彩海报

3.情感性

　　从视觉心理来说，色彩可以诱发人们产生多种情感作用，有助于招贴在信息传达中引起情感共鸣，起到过目不忘的效果（见图10-3）。

4.传达性

色彩本身就具有传达信息的能力，经过与图形或文字的结合更能充分地传达招贴所要表达的信息，让人们一目了然（见图10-4）。

图 10-3　《环境的危机》

图 10-4　《反皮草》

5.统一性

由于色彩表现对人类的心理有着直接的影响，因此，正确地运用色彩带给人们的这些感情因素来确定招贴中的颜色，使人产生深刻的视觉印象，是作品成功的关键所在。应根据招贴广告主题，选择一种居于支配地位的色彩，作为画面的主色调，并以此构成画面的整体色彩效果，从而达到招贴设计的最终目的。

案例：冈特·兰堡的《土豆系列招贴》（见图10-5）

案例分析：德国视觉设计大师冈特·兰堡为他的个展设计系列招贴。土豆在第二次世界大战中拯救了整个德意志民族，兰堡本人也是伴随着土豆文化在战争中长大，逐渐走向国际设计舞台。色彩三原色和平民化的文化符号正是大师强调的招贴艺术为大众设计服务的理念。

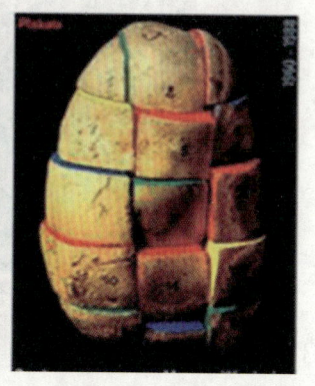

图 10-5　冈特·兰堡《土豆系列招贴》

第 10 章　色彩构成在设计中的应用　　127

第 2 节　包装设计中的色彩构成

一、包装设计

商品包装在现代市场营销中的重要作用越来越受人瞩目。有关研究表明，在构成产品包装的所有因素中，色彩能最早、最愉快地触动人的反应，直接刺激消费者的购买欲望。因此，对包装色彩的研究有着重要的意义。

二、色彩构成在包装设计中的应用

1. 传达对象属性

包装设计中的色彩搭配与对象的特征之间自然形成了一种内在的联系，每一类别的商品在消费者的印象中都有着根深蒂固的"形象色""惯用色"，人们凭借包装设计的色彩对商品属性进行判断，并形成视觉习惯。如果将产品的固有形象色直接应用在包装上，会使消费者一目了然，从而增强商品给人的印象，激发消费者的购买欲望（见图10-6）。

2. 符合品牌特征

在激烈的市场竞争中，许多企业为了突出企业形象，提升产品的附加价值和识别度，会在视觉传达设计中采用企业视觉识别系统的标准用色来进行设计，从而使不同媒介具有统一的画面色彩、统一的识别性。如此一来，使得消费者不用看产品标志，单凭产品的造型和色彩就可以断定是哪家公司的产品，这就是产品的品牌识别效应。品牌识别效应也加强了消费者对品牌及产品的认同感，有利于产品的可信度和品质感及企业的良好形象的建立（见图10-7）。

图 10-6　可口可乐包装设计

图 10-7　RIO 鸡尾酒系列包装设计

3. 符合受众特征

包装设计作品中的色彩需要考虑民族、国家、地域、习俗及宗教等因素而导致的人们对色彩的不同理解。包装色彩设计还应根据消费者不同的习俗、档次需求以及年龄、性别差异，强调色彩的宜人性。因此，设计师必须重视不同消费群体之间色彩审美倾向的差异，不能随心所欲，要避其所忌。男性、老年人的产品包装，色彩应追求稳重、端庄、有品位；而女性、年轻人的产品包装，色彩上应追求浪漫、温馨和活泼；儿童产品的包装，色彩则应注重鲜艳、跳跃、活泼、明亮（见图10-8至图10-10）。

 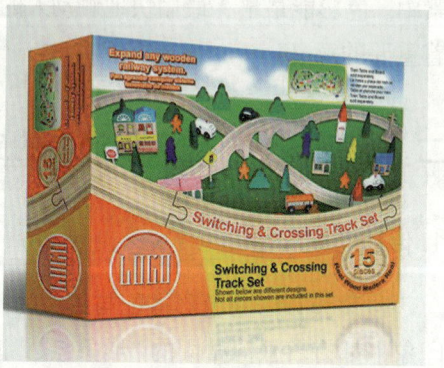

图 10-8　男性护肤品包装设计　　　图 10-9　女性护肤品包装设计　　　图 10-10　儿童玩具包装设计

第3节　室内设计中的色彩构成

一、室内设计

室内环境包括私人的家居环境和公共内环境两大类。在室内色彩设计中除了设计者的色彩偏好、色彩的心理作用、色彩流行趋势和美学上的可行性等因素之外，家具、房屋的表面结构和光线等因素也是需要着重考虑的。根据设计的具体要求和艺术规律来选择色彩，使色彩在室内的空间位置和相互关系中，按色彩构成的规律进行合理的搭配和组合。

二、色彩构成在室内设计中的应用

1. 审美性

室内空间色彩配置必须符合空间的构图原则，充分发挥环境空间色彩对空间的美化作用，正确处理各色调之间的关系。首先确定色彩的主色调，并在实际运用中根据设计对象的审美需要加以灵活应用。室内设计中的色彩要体现出空间的稳定感，同时形成一定的节奏感和韵律（见图10-11）。

第 10 章　色彩构成在设计中的应用　129

（a）

（b）

图 10-11　室内设计

2. 功能性

采用不同的空间色彩来区分不同的空间功能，是一种既省时省力又效果明显的方式。此时应首先认真分析各室内空间的使用性质，然后确定各空间要使用的色彩。例如，书房用淡绿色装饰，使人能够集中精力去学习、工作；餐厅里，红棕色的餐桌有利于人们增进食欲（见图 10-12）。

3. 空间感

在进行室内设计时，应充分利用色彩的空间感。例如，明度高的暖色有前进的感觉，明度低的冷色有后退的感觉。因此，过于宽敞的环境采用暖色为主色调，可在视觉上给人以收缩的感觉；过于狭窄的空间宜采用冷色为主色调，可在视觉上给人以宽敞的感觉（见图 10-13）。

图 10-12　餐厅室内空间

图 10-13　色彩的空间感

第4节 产品设计中的色彩构成

一、产品设计

随着经济的快速增长，市场竞争日益激烈。人们对产品的需求已经不再仅仅限于功能性，其外观设计显得越来越重要。产品设计是将人的某种目的或需要转换为一个具体的物理形式或工具的过程。产品造型中的色彩运用要使人感到丰富、愉悦、方便快捷、实用；要易于辨认，符合消费者的心理习惯等。

二、色彩构成在产品设计中的应用

1. 审美性

由于产品受使用功能的限制，其造型不可能像雕塑那样天马行空，因此在设计方面会受到限制。但是，我们可以利用色相、明度和纯度的差异来美化产品外观。例如，浴缸通常采用白色的外观，可起到放大形态体积的作用，同时也能给人以干净的心理暗示；苹果手机的界面采用各种明度较高的色彩，可使产品形象更加柔和，同时也给人以舒适、欢快的心理感受（见图10-14）。

2. 功能性

产品设计的第一要素是功能，产品的设计者可利用色彩带给人的生理与心理效应，使产品起到指示、提醒使用者的作用。例如，消防车（见图10-15）多使用红色为主色调，它利用了红色的注目性和远视效果，以便引起人们的注意，最大限度地保证消防车畅行无阻。又如，将产品操作的重点部位（如按钮、按键、轮子、把手等）设计成独立的色彩，以提醒人们该部件的操作方式。

图10-14　苹果6 plus的界面

图10-15　消防车

3. 差异性

由于产品操作环境和使用功能的不同，其色彩搭配的方式也应有所不同。产品的色彩搭配应使操作

第 10 章　色彩构成在设计中的应用　131

者感到愉悦、放松且不易产生疲劳感，这样才能起到操作准确、提高工作效率的作用。例如，医疗卫生器械宜采用雅致且洁净的弱对比色彩搭配，从而给人以整洁的感觉，符合精细化的工作状态；而休闲设施宜采用热烈且愉悦的强对比色彩搭配，给人以适度的色彩刺激，消除使用者的疲劳和紧张感（见图10-16）。

4. 协调性

为了使产品达到统一的视觉效果，可以利用色彩设计的抽象化、简约化和秩序化的特点并予以归纳、整理和概括，从而使产品有统一、整体的视觉效果，有利于产品的信息传达（见图10-17）。

图 10-16　休闲设施

图 10-17　工业产品

第 5 节　服装设计中的色彩构成

一、服装设计

服装设计（见图10-18）的三要素是色彩、款式和面料。其中色彩是影响人的视觉效果最重要的因素。色彩处于服装设计三要素中的首位，是创造服装整体风格和审美情趣的首要因素。服装色彩设计是一个复杂的、受多种综合因素影响的过程，例如根据人的体型、肤色、性别、年龄等，对服装的材料、流行色等各个环节定位，使其效果在人们的视觉和心理上具有和谐的美感。

图 10-18　服装设计

二、色彩构成在服装设计中的应用

1. 审美性

利用色彩给人的心理效应，使服装起到增强自信的作用。例如，亮色、暖色具有扩张的视觉效果，适合体态偏瘦的人，使其显得均称、干练；冷色、暗色具有收缩的视觉效果，适合体态偏胖的人，使其显得丰腴、健康（见图10-19）。

2. 功能性

服装色彩要适合穿着者的职业特征，所选择的色彩不仅需要具有进行职业识别的功能，还要能展示企业的文化内涵。例如，我国邮政人员的服装多采用绿色，象征和平、青春、茂盛和繁荣；医务人员的服装多采用白色，意寓纯洁、善良、富有爱心的白衣天使（见图10-20）。

图 10-19　不同颜色在服装设计中的应用　　　　图 10-20　医务人员的服装

3. 季节性

一年有春、夏、秋、冬四季的交替，在服装色彩的选择上，应充分考虑人与自然的协调关系。春季通常应选择亮丽的服装色彩，象征生命与活力；夏季天气炎热，通常应选择白色、蓝色等冷色，从而给人以清爽的感觉；秋季天气微寒，通常应选择暖色，从而给人以温暖的感觉；冬季寒冷干燥，通常应选择深色服装，可起到保暖、吸收光线的作用（见图10-21）。

图 10-21　春夏秋冬服装

第10章 色彩构成在设计中的应用 133

第6节 作品范例

一、标志设计

标志设计作品如图10-22至图10-26所示。

图10-22 标志设计（1）

图10-23 标志设计（2）

图10-24 标志设计（3）

图10-25 标志设计（4）

图10-26 标志设计（5）

二、海报设计

海报设计作品如图10-27至图10-34所示。

图10-27 海报设计（1）

图10-28 海报设计（2）

图10-29 海报设计（3）

134　构成基础

图 10-30　海报设计（4）

图 10-31　海报设计（5）

图 10-32　海报设计（6）

图 10-33　海报设计（7）

图 10-34　海报设计（8）

三、包装设计

包装设计作品如图 10-35 至图 10-39 所示。

图 10-35　包装设计（1）

图 10-36　包装设计（2）

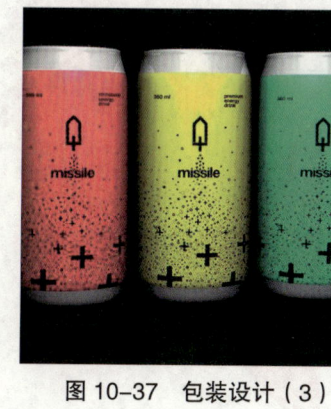

图 10-37　包装设计（3）

第 10 章　色彩构成在设计中的应用　　135

图 10-38　包装设计（4）

图 10-39　包装设计（5）

四、室内设计

室内设计作品如图10-40至图10-45所示。

图 10-40　室内设计（1）

图 10-41　室内设计（2）

图 10-42　室内设计（3）

图 10-43　室内设计（4）

136 构成基础

图 10-44　室内设计（5）

图 10-45　室内设计（6）

五、产品设计

产品设计作品如图 10-46 至图 10-51 所示。

图 10-46　产品设计（1）

图 10-47　产品设计（2）

图 10-48　产品设计（3）

图 10-49　产品设计（4）

第 10 章　色彩构成在设计中的应用　137

图 10-50　产品设计（5）

图 10-51　产品设计（6）

六、服装设计

服装设计作品如图10-52至图10-57所示。

图 10-52　服装设计（1）

图 10-53　服装设计（2）

图 10-54　服装设计（3）

图 10-55　服装设计（4）

138　构 成 基 础

图 10-56　服装设计（5）　　　　　图 10-57　服装设计（6）

练 习 题

根据自己所学专业做一套色彩搭配设计。

作业目的：（1）将所学的色彩构成原理运用到实际设计中。

　　　　　（2）积累色彩搭配的经验。

作业要求：（1）收集大量设计作品，进行色彩的分析与研究。

　　　　　（2）结合所学色彩构成的方法，制订色彩方案。

　　　　　（3）绘制色彩效果图。

作业数量：完成1张。

立体构成篇

第11章
立体构成概述

学习目标
- 掌握立体构成的概念。
- 了解立体构成的特性以及学习立体构成的意义。

第1节　认识立体构成

一、立体构成的概念

　　立体构成是在三维空间内研究空间立体形态规律和构成法则。主要任务是探索形态的本质和造型的逻辑结构，揭示立体造型的基本规律，把造型的基本要素（点、线、面、体块）进行组合，构成新的立体形态。

　　立体构成作为研究空间立体形态关系的学科，最早是由包豪斯设计学院创立的，它与雕塑、建筑、绘画以及技术等的发展都有着密不可分的关系（见图11-1至图11-3）。

　　随着技术的发展和建筑设计的发展，20世纪初包豪斯设计学院的创建与发展使立体构成成为一门专门研究空间形态和形态空间关系的系统课程。

图 11-1　布朗库西工作室内景

图 11-2　望京 SOHO

图 11-3　构成主义雕塑

二、立体构成的特性

　　立体构成由于自身的构成性，因而具有极强的理性特征，在构成基础中具有明显的特性。

1. 抽象性

　　抽象性是立体构成的一大显著特征。抽象形态与具象形态不同，它是设计者内心激情的表现，这种艺术感受必然给人们的感官带来更强有力的体验。抽象并不是完全排斥具象，具象形态中许多新奇的造型可以成为抽象立体造型的借鉴和启示（见图11-4）。

图 11-4　康定斯基《三维字体》

2. 系统性

系统性是立体构成的另一特性。立体构成的表现不是单一的，它涉及许多其他综合性问题，例如包装的立体构成，涉及材料、工艺、技术等诸多因素。因此，在研究造型、制作形态时必须充分考虑这些问题。要使立体构成具有理想的形态表现，就必须进行周密的思考，进行系统的研究和控制，只有这样才能创造出新颖的形态。

3. 综合性

立体构成是通过实体的制作而获得的，因而它会受到材料和技术的制约，是材料、工艺、力学、美学等艺术与科学的综合，这一特征也是它与平面构成的根本区别。

第2节　立体构成的研究方向及学习意义

一、立体构成的研究方向

立体构成作为设计专业的基础课程，主要研究空间立体造型的构成形态及其审美。立体构成的研究方向包括对材料的形态、色彩、质感的研究，还包括对材料加工工艺的研究。

二、立体构成的学习意义

（1）培养三维立体感觉，把握物体的体积量感。对各种形态的造型进行"简化"，以最简单的方式简化到几何形块中去，用简单的立方体、圆锥体、球体和矩形体等形态来构成。

（2）培养动手能力，提高专业技能。立体构成需要综合运用各种材料，只有掌握材料的加工工艺，才能把设计者的构思表现出来。在实践中可以更好地认识构成规律，积累造型经验，提高动手能力。

（3）培养对事物的观察能力、分析能力、想象能力和概括能力。

（4）从造型审美形式拓展到观念设计。甚至还可以向造型之外更为广阔的领域渗透，融进数学、力学、文学、哲学、戏剧、音乐、电影等各种门类之中。

练 习 题

观察立体构成在生活中的应用。

作业目的：（1）培养在生活中寻找设计灵感的习惯。

　　　　　（2）培养立体感觉。

作业要求：（1）选择一件物品或作品（包装作品、室内设计作品、生活用品等）。

　　　　　（2）评析作品的立体构成内容：①说明作品中使用了哪些材料、分别有什么特点；②分析作品的造型特征。

第12章
立体构成的构成要素

学习目标

· 了解立体形态的造型要素。

· 掌握各造型要素的特点。

· 掌握肌理要素的形态特征及在立体构成中的作用。

· 掌握空间要素的创造方法。

144　构成基础

第1节　形态要素

一、形状与形态的区别

我们将平面造型中平面的形称为形状，这个形状是物象的外轮廓。在立体造型中形状是指立体物在某一距离、角度、环境条件下所呈现的外貌，而形态是指立体物的整个外貌；即形状是形态的诸多面向中的一个面向，形态则是诸多形状构成的统和体。形态是立体造型全方位的印象，是形与神的统一。

二、形态的分类

形态分为自然形态和人工形态。

1. 自然形态

自然形态是指在自然法则下形成的各种可视或可触的形态，是自然界天然物体的结晶。它不随人的意志改变而存在，如高山、树木、瀑布、溪流、石头等自然景观（见图12-1和图12-2）。

图 12-1　爱尔兰的"巨人之路"

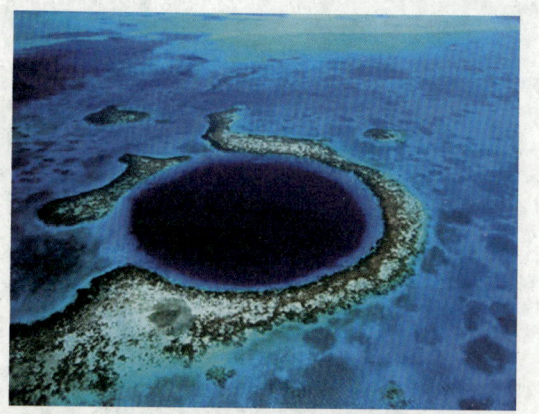

图 12-2　美国的"波纹岩"

2. 人工形态

人工形态是相对于自然形态而言的，是指人类有意识的、有目的的创造性结果，如雕塑、家具、手机、建筑物等（见图12-3至图12-5）。

图 12-3　椅子设计

图 12-4　手机设计

图 12-5　雕塑作品

三、立体构成的形态要素

1. 点

几何学上，点只代表位置，没有长度、宽度和厚度。它存在于线段的两端、线的转折处、三角形的角端、圆锥形的顶角等位置。

立体构成中，点不仅有位置、方向和形状，而且有长度、宽度和厚度。

（1）点的造型特点。点是相对而言的，是一种最小的视觉单位。点具有凝聚性，可产生悬浮和散漫的空间感，以及跳跃和排列组合的节奏感。点的构成，可因点的大小、点的亮度和点之间的距离不同而产生多样性的变化，并因此产生不同的效果。

点活泼多变，是构成一切形态的基础，其具有很强的视觉引导和集聚的作用。在造型活动中，点常用来表现强调和节奏。

（2）点立体的作用。点通过集聚视线而产生心理张力。点可以引人注意、紧缩空间。点能产生节奏感和运动感，同时产生空间深远感；能加强空间变化，起到扩大空间的效果（见图12-6和图12-7）。

图 12-6　泰国 Ango 灯具创意设计（1）　　　图 12-7　泰国 Ango 灯具创意设计（2）

2. 线

几何学上，线是由点的运动轨迹形成的，分为直线和曲线两大类。

立体构成上，线是以长度为特征的，有软质和硬质之分。在立体构成中线的构成所表现的效果具有半透明的形体性质。

（1）线的造型特点。单独的线本身不具有占据空间表现形体的功能，它可以通过线群的积聚，表现出面的效果，再运用各种面加以包围，形成一定封闭式的空间立体造型。

线的构成必须借助于框架支撑。通常可采取木框架、金属框架或其他能起支撑作用的材质作框架。

（2）线立体的作用。线可以起到连接作用，连接两个或多个物体；可以起到分割空间作用，有助于加强面或体的性格和个性特征；可以引导或转移视线和观察点的作用；可以起到表达情感、传递信息的作用（见图12-8和图12-9）。

图 12-8　美国史密森学会 Kogod 的"浮云屋顶"　　　　　　　　　　图 12-9　线形雕塑

3. 面

几何学上，面是线移动的轨迹。面能容纳无穷多个点和无穷多条线，但没有宽窄，没有厚度。面分曲面和直面两大类。

立体构成中，面是三维的，有厚度的。即板材的组合构成，是具有长宽二度空间素材所构成的立体形态。

（1）面的造型特点。面构成的造型大部分表现为空心造型，便于切割、折曲和互相连接（见图12-10）。

面的构成具有强烈的方向感，面的不同组合方式可以构成千变万化的空间形态（见图12-11）。

（2）面立体的作用。面可以增强视觉效果。如果将面重复叠加，能产生厚重感，并增强实用功能。面可以分割空间，在节省空间的同时又具有一定的支撑力（见图12-12）。

图 12-10　面的构成（1）　　　　　图 12-11　面的构成（2）　　　　　图 12-12　创意书架

4. 块

在几何学中，块是面的移动轨迹。

立体构成中，块是由长、宽、深度构成的三度空间，可以由面围合而成，也可以由面运动而成。立体构成中的块分为实心块体、空心块体、半虚半实块体。

① 实心块体：实体的内部充实，具有厚重感，如木块、石头。

② 空心块体：空心块体包括中心空的块体和由面材围成的空心块体，如气球。

③ 半虚半实块体：半虚半实体较实体更具透气感，而比虚体则更具充实感，如海绵。

（1）块的造型特点。块能占据三维空间，可以产生较强烈的空间感；块更具重量感、充实感；块具有稳重、秩序、永恒的视觉感受（见图12-13）。

（2）块立体的作用。块立体能产生强烈的空间感，丰富空间造型。块立体能产生体量感，空心块立体在具有体量感的同时，还大大减轻了实际重量。块立体表达特殊情感、传递信息（见图12-14和图12-15）。

图 12-13　块的构成　　　图 12-14　空心块构成的雕塑作品　　图 12-15　块构成的雕塑作品

第 2 节　肌理要素

肌理是指材料表面的组织纹理结构，即各种纵横交错、高低不平、粗糙平滑的纹理变化，是表达人对设计物表面纹理特征的感受。

在立体构成中，肌理根据人体感受方式的不同，可分为触觉优先型肌理和视觉优先型肌理两种。通过人眼睛的视觉而感受的肌理称为视觉优先型肌理，通过人皮肤的触觉而感受的肌理称为触觉优先型肌理。在立体构成中的肌理往往是触、视觉综合性的肌理，既能通过视觉感受，又可触摸得到（见图12-16）。

图 12-16　各种肌理

一、肌理的形态特征

肌理的创造是一种群体造型，需要形体少，但是数量要多才能够进行组织，才能够产生效果，并且需要在较大的面积上组织。

1. 肌理在立体构成中的作用

（1）肌理可以增强立体感。例如，一个形态的表面和侧面分别用不同的肌理来处理，就可以增强造型的立体感和层次感（见图12-17）。

（2）肌理可以丰富立体形态的表情。

（3）肌理还具有指示性。不同的肌理其作用和用途不同。如瓶盖、旋钮、开关等特殊肌理会指导我们对形体的使用（见图12-18）。

图2-17　肌理的立体感

图12-18　肌理的指示作用

2. 肌理与材料

肌理与材料有着不可分割的关系，材料决定肌理，肌理体现材料。肌理在视觉上有着特殊的表达作用，是形态表达的重要内容。

为发挥肌理的作用，在立体构成时，我们可以将肌理布置在时常接触的部位。利用同类材料构成的肌理可产生协调统一的效果，但要避免单调和呆板；而用不同材质构成的肌理则会产生变化丰富的效果，但要注意避免散乱和无序。综上所述，在立体创造中需要选择合适的肌理来表现作品；同时，肌理与造型、色彩之间的和谐统一也是创作一件好的立体构成作品的保证（见图12-19）。

图12-19　肌理在建筑中的应用

第3节　空间要素

空间的立体构成是由点、线、面、块占据或围合而成的三度虚体，具有形状、大小、材质、色彩、肌理等视觉要素，以及位置、方向、重心等关系要素，其空间效果也深受这些要素的影响。

空间大致可分为物理空间和心理空间。

物理空间是实体所限定的空间，是可以测量的空间，它依靠物质形态的长度、宽度和深度来表达，并与物质形态一样客观存在。通常物理空间又称为实空间（见图12-20）。

心理空间是实际不存在但能感受到的空间，它由形态限定所致，其实质是实体向周围的扩张，这种空间的扩张感主要来自实体内力的运动，这种内力的运动并不是到形体表面就停止了，内力的运动变化会向形体表面散发，形成空间的张力，从而形成视觉的延伸空间、想象空间等心理空间（见图12-21）。

图12-20　雕塑作品中的物理空间

图12-21　雕塑作品中的心理空间

创造空间感有以下几种方法。

1. 创造紧张感

创造紧张感可以通过制造点的紧张感、制造线的紧张感、分离布置的紧张感三种方法来实现。

（1）制造点的紧张感可以通过放置的位置使点产生某种作用，对整体完成具有强烈影响力的布局（见图12-22）。

（2）制造线的紧张感可以沿着线的方向作用力，可以感到伸展的力及其方向，线的紧张强度与线的长短、粗细成正比（见图12-23）。

（3）分离布置的紧张感可以使两个物体分离布置，能够构成一个整体的最大距离，称为具有紧张感的距离。紧张感的布局是分离布置中的最舒适的空间布局（见图12-24）。

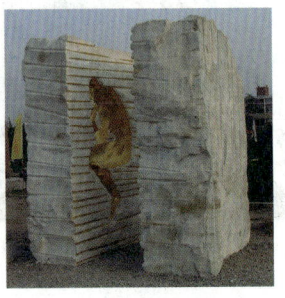

图12-22　具有点的紧张感的城市雕塑　图12-23　具有线的紧张感的雕塑作品　图12-24　分离布置产生的紧张感

2. 强调空间进深感

空间的进深是指物体或空间的前后距离的大小。强调进深感就是在有限的深度内创造出超越有限

的进深效果。强调空间进深感的方法有以下几种。

（1）加强透视效果。由于近大远小的视觉经验，通过加强视觉上的透视效果可以增加进深感（见图12-25）。

（2）加强层次感。通过遮挡等手段来增加层次，从而达到加强进深的效果（见图12-26）。

（3）加强结构变化。物体的结构是空间知觉的重要依据，其粗细、宽窄以及外轮廓的变化会引导视线做运动，从而产生更大的空间进深感（见图12-27）。

图 12-25　强调空间进深感的雕塑

图 12-26　城市建筑中层次感的应用

图 12-27　结构变化加强空间感

3. 创造空间流动感

空间流动感主要是指虚空间的扩张感。流动空间分为物理上的流动空间和心理上的流动空间。物理上的流动空间又称为"轨迹空间"，指的是空间因时间而发生的变化，是一种运动的空间，它具有空间性和时间性两个特征，而且以时间性为主。

心理上的流动空间指视线往复运动或由造型引起思维想象所形成的运动空间（见图12-28）。

4. 利用色彩创造空间

色彩是立体造型中不可忽视的造型手段。利用色彩可以使造型的结构更明确，强调立体感，增强色彩的表现力，利用色彩的进退、明暗来达到塑造空间感的目的（见图12-29）。

图 12-28　建筑作品中空间的流动感　　　　图 12-29　利用色彩创造空间感

第 12 章　立体构成的构成要素　151

第4节　作品范例

一、点构成

点构成作品如图12-30所示。

二、线构成

线构成作品如图12-31、图12-32和图12-33所示。

图 12-30　点构成

图 12-31　线构成（1）　　图 12-32　线构成（2）　　图 12-33　线构成（3）

三、面构成

面构成作品如图12-33至图12-36所示。

图 12-34　面构成（1）　　图 12-35　面构成（2）　　图 12-36　面构成（3）

四、块与综合构成

块与综合构成作品如图12-37至图12-39所示。

图 12-37 块构成（1）

图 12-38 块构成（2）

图 12-39 综合构成

练习题

1. 从立体构成要素方面分析5幅著名雕塑作品

作业目的：（1）培养运用所学理论分析名作的能力。从分析的过程中学习大师作品的精髓。

（2）检验是否掌握立体构成各要素的特点。

作业要求：（1）选择5件大师的雕塑作品进行深入分析。

（2）内容：① 说明作品中使用了哪些造型要素、分别有什么特点。② 分析作品材料的肌理效果、空间效果。

2. 运用创造空间感的方法制造出具有独特空间的立体构成作品

作业目的：（1）培养运用所学理论进行实践操作的能力。

（2）加强空间感的训练。

作业要求：（1）选择适合的材料进行造型，制作出两个不同的立体空间造型。

（2）内容：运用两种以上不同的创造空间的方法。

第13章
立体构成的构成方法

学习目标

· 了解半立体构成的特点及构成方法。

· 掌握线、面、体的构成特点及构成方法。

· 了解综合构成的特点及构成方法。

第1节 半立体构成

一、概念

半立体构成是介于平面与立体造型之间的造型形式，也被称为二点五维构成或二点五维浮雕、半浮雕，是从平面到立体两种形态之间的一个转换。它是在各种平面材料上，进行立体加工，使之不仅在视觉上具有立体感，同时在触觉上也有层次感的立体形态。

半立体构成常用于浮雕、壁挂和建筑贴面等装饰艺术之中。半立体的制作方式是通过对平面材料的切割、折叠、弯曲、镂空、插接等构成手段，使平面的材料产生立体的效果。

二、构成特点

（1）观看角度及视点不同。立体造型必须是一个在任何角度都可以观看的造型，而半立体造型必须在前方观看。

（2）在尺度观念上不同。立体造型在高、宽、深的尺度上是有一定比例的。半立体造型必须按照相应的比例进行缩短，这种比例缩短主要体现于深度的塑造上。

三、构成方法

1. 蛇腹折

要进行设计的创新，必须先掌握基本方法，在此基础上，可从纵向、斜向的起止位置上去变化，在造型上要求有一定的韵律美感。

蛇腹折是最基本的半立体构成方法（见图13-1）。其折叠方法是先在纸上用淡铅笔准确画出折痕线，然后按照折痕线进行折曲。

图13-1 蛇腹折

2. 切折

（1）不切多折（见图13-2）。在纸片上直接多次折叠或弯曲，运用形式法则，构成立体形态的方法，如对称、平衡、节奏、韵律等。

（2）一切多折（见图13-3）。在一张纸上只切割一个开口，并在此基础上进行多处折叠，折的次数不限，纸的周边尽量保持平整，折叠线可以是直的、曲的、直曲结合的。折叠方向可相同，也可不同，但造型要有凹凸感。

（3）多切多折（见图13-4）。在一张纸上切割多个开口，切、折次数不限，并在此基础上进行多处折叠，以构成有凹凸起伏变化的浮雕构造效果。

图 13-2　不切多折

图 13-3　一切多折

图 13-4　多切多折

3. 板式构造

由一张纸来完成，做好一个个基本单元后，再以行为单位，平行或错位重新组合成为板式的半立体造型，每行的造型不要求都有变化。这种半立体结构制作较复杂，很有秩序性和条理性，给人以韵律感（见图13-5）。

图 13-5　板式构造

4. 柱式结构

柱式结构造型是半立体面材过渡到立体的第一个形态，是指以平面的材质为原材料，进行反复多次的折曲、切割、翻转等，再将最后的边缘粘贴，就可以形成一个柱端和柱底没有封闭，而柱身相对封闭的柱式造型。

（1）柱边变化（见图13-6）。柱边变化（柱体棱线的部位），也是柱体造型变化的重点。在棱线上，按照划线部位进行折曲，可以形成如同半浮雕的效果；进行切割，可以使切割后的部分向内凹陷，凹陷的部位可以设计成重复、渐变、发射等抽象造型，形成一定的秩序性，具有独特的韵律感。

（2）柱面变化。柱面变化是指在柱体的侧面上，进行有秩序、有规律的折曲、切割加工，加工后可以呈现凹凸或拉伸的效果。如可以在面上进行开窗、附加、凹入、凸出等变化（见图13-7）。

（3）柱端变化。柱端的变化包括柱顶和柱底部，均可以进行设计和变化，其主要变化形式是反复折曲（见图13-8）。

图 13-6　柱边变化

图 13-7　柱面变化

图 13-8　柱端变化

第2节　线材的立体构成

线材分软质线材和硬质线材，不同质地的线材构成方法不同，给人带来的感觉也不同。

软质线材有化纤、绵、麻、丝等软线，其他如铁丝、铜丝、铝丝等质地较软的金属线材也都属于软质线材类。

硬质线材有木条、金属条、玻璃柱（管）等具有一定强度的线材。

一、线材的构成特点

线材的构成特点如下。

（1）线可以形成形体骨架，成为结构体本身。

（2）线可以成为形体的轮廓，从而将形体从外界分离开来。

（3）线的构成一方面要注意结构，另一方面还要注意空隙。

二、软质线材的构成方法

1. 线群结构

线群结构（见图13-9）是指用软线按照一定的秩序在导线上作排列。平行的导线能表示二维的特征；当导线不平行时，能产生三维的效果。

2. 线织面结构

线织面是空间内含直线的面，有圆柱面、圆锥面和双曲面等（见图13-10）。人们通常把空间内这些面叫作母线。基本框架要承受巨大的拉力，因此必须相当牢固。

图 13-9　线群结构

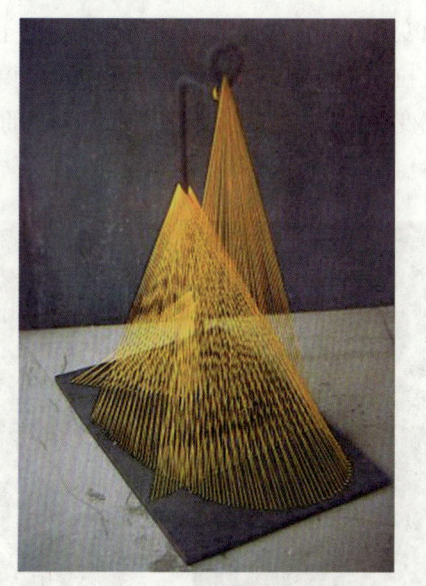

图 13-10　线织面结构

3. 自垂结构

自垂结构是线材成自然下垂状的结构（见图13-11）。

4. 编结编织构成

编结编织构成是线材相互交织而成的结构（见图13-12）。

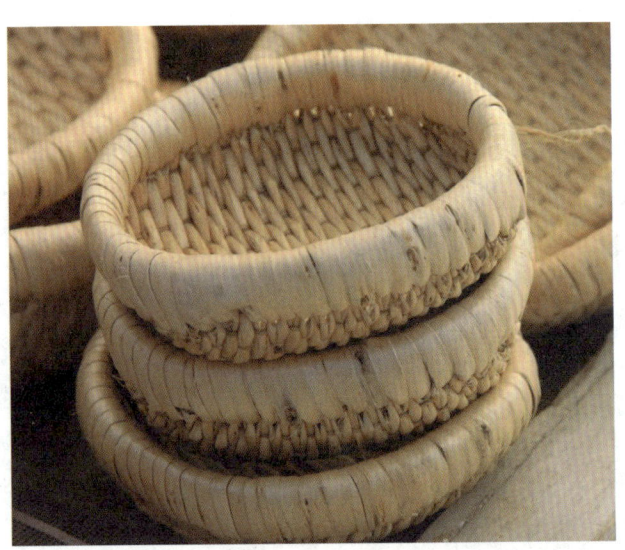

图 13-11　自垂结构　　　　　　　　　图 13-12　编结编织构成

三、硬质线材的构成方法

1. 垒积构成

把硬质线材一层层堆积起来，互相没有固定的连接点，可以任意改变的立体构成称为垒积构成（见图13-13）。

2. 线层构成

线层构成是将硬线材沿着一定的方向，按层次有序排列而成的具有不同节奏和韵律的空间立体形态。线层的构成形式有单一线材的排列和单元线材的排列（见图13-14和图13-15）。

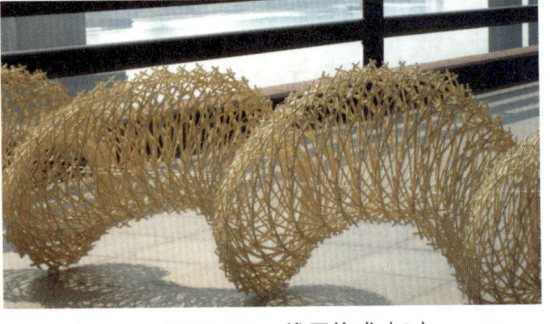

图 13-13　垒积构成　　　图 13-14　线层构成（1）　　　图 13-15　线层构成（2）

3.网架构成

网架构成也称为桁架构成，以同样粗细单位的线材，通过粘结、焊接和铆接等方式结合成框架的三角形，再以此三角形为基础进行空间组合（见图13-16）。

4.框架构造

框架构造是用硬质的线材制作成基本框架，基本框形呈立体形态，可以根据造型需要加以变化（见图13-17）。

图 13-16　网架构成

图 13-17　框架构造

第3节　面材的立体构成

面的立体构成是应用各种类型的面（直面或曲面），按一定的规律和方式来组织形成的面构成方法。面材的造型给人以轻快的感觉，具有平薄、延展的感觉，并具有分割空间、限定空间的作用。

面材具有软质和硬质之分。

硬质面材包括纸板、纤维板、KT板、铜板、不锈钢板等。

软质面材包括纺织品纤维、软塑料、软性纸、皮革等。

一、面构成的特点

面构成的特点如下。

（1）面有包容的机能，薄的面材和透明面材可以增加轻快感。

（2）面可以分隔空间，是空间（虚）构型的主要材料，极便于被规格化。

二、面的立体构成方法

1. 单面体的构成

单面体的构成主要是通过单元形的形状、方向、疏密、大小、曲直等位置移动来表现运动变化的。单面体构造主要有以下几种方法。

（1）层面排列。层面排列是用有一定厚度的板材，切割出所需相同的或相似的若干基本形，然后按秩序依次排列，排列的基本形与形之间有间距，间距可以是等距，也可以是渐变的，从而排列成一个新的具有空间性的造型（见图13-18）。排列有直线、曲线、折线、分组、错位、倾斜、渐变、发射、旋转等形式。

（2）插接构造。插接构造主要研究面与面之间的构造节点。在单元面材上切出插缝（相互插接的面材各自切割插缝），然后互相插接，并通过相互钳制而成为立体形态（见图13-19）。

图 13-18　层面排列

图 13-19　插接构造

（3）壳体构造。壳体构造是利用面材的折叠或弯曲来加强材料强度的形态。通常可以分为球形壳体（见图13-20）和筒形壳体（见图13-21）。

图 13-20　球形壳体

图 13-21　筒形壳体

2. 几何多面体的构成

几何多面体主要分为柏拉图式多面体和阿基米德式多面体两种类型。

（1）柏拉图式多面体：柏拉图认为构成物质的元素是五种基本的多面体结构，这五种多面体是正四面体、正六面体、正八面体、正十二面体和正二十面体（见图13-22）。

图 13-22　柏拉图式多面体

（2）阿基米德式多面体：阿基米德式多面体由两种或两种以上的面形构成，棱角外凸但不全等。阿基米德式多面体共有13个（见图13-23）。

图 13-23　阿基米德式多面体

3. 多面体的变异

多面体的面、角、线都可以进行各种变化，如挖切、凸凹、附贴等，可以产生变化多端的效果（见图13-24和图13-25）。

图 13-24　多面体的变异（1）

图 13-25　多面体的变异（2）

第4节 块材的立体构成

块材是立体构成的最基本的表现形式，它是具有长、宽、高三维空间的实体。它具有连续的表面，与线材和板材相比具有稳重、安定和充实的特性。

块的基本构成方式有变形、分割法、聚积法等。

一、变形

变形加工的手段有扭曲、膨胀、倾斜、盘绕等。

（1）扭曲（见图13-26）。轻度扭曲可以使形体柔和富有动感，强烈的扭曲则蕴涵了爆发力。

（2）膨胀（见图13-27）。膨胀形态向外扩张，表现出内力对外力的反抗，富有弹性和生命感。

（3）倾斜（见图13-28）。倾斜形态的重心发生偏移，使立体形态产生斜线或倾斜面，从而产生动感，达到生动活泼的效果。

（4）盘绕（见图13-29）。盘绕基本形体按照某个特定方向盘绕，呈现出具有引导意义的动势。盘绕可以是水平方向的，也可以是三度空间的盘绕。

图13-26　扭曲

图13-27　膨胀

图13-28　倾斜

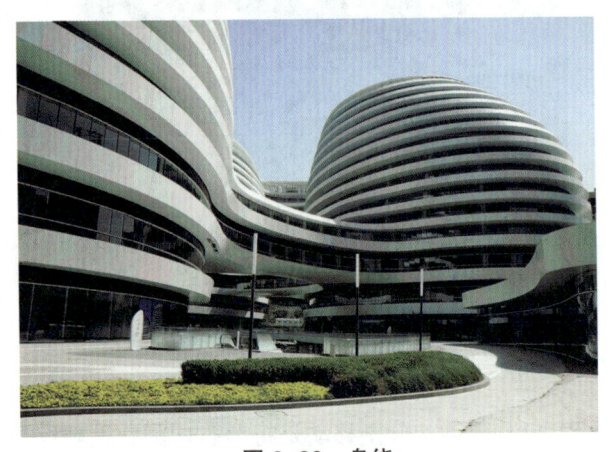

图3-29　盘绕

二、分割法

分割法（减法）是指对原形态进行切割、分割和重组等，从而创造出新的形态。

（1）分裂。分裂是在一个整体上进行的，使基本形体断裂，就像成熟的果实绽开一样，表现出一种内在的生命活力。由于分裂是在一个整体中进行的，所以既形成了对立的因素，又保持了统一，使统一中有变化（见图13-30）。

（2）破坏。破坏是一种打破规律、寻求形体变化的简便而行之有效的方法，在完整的基本形态上进行人为的破坏，造成一种"残像"，这种手法使人产生震惊和疑惑的感情（见图13-31）。

破坏是随机的，从整体效果来说，它也许与整体很和谐，也许很不和谐。这种造型手法的成功率并不高。

图 13-30 分裂

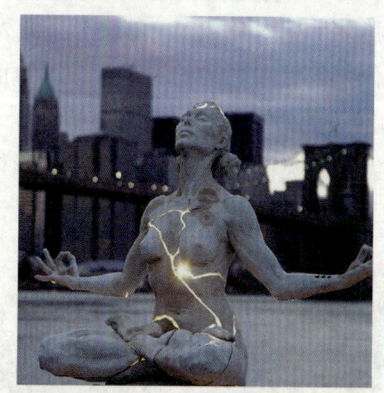

图 13-31 破坏

（3）退层。使基本形层层脱落，渐次后退。退层处理常用之于高层建筑形态，因为它能减少高层对阳光的遮挡，打破呆板的外形，增强造型的层次感和节奏感（见图13-32）。

（4）切割。在形态的任何部位做由表及里、不同角度的切割，使简单的形态发生体面的转换变化，既有实面、虚面，又有凸面、凹面。切割与破坏一样都是为了寻求变化，但破坏是随机的，而切割是精心设计的。切割不仅改变了原有形态，还增强了立体感（见图13-33）。

图 13-32 退层

图 13-33 切割

（5）分割移动。分割移动是将形态切割后重新组合的造型方法。将形体按照一定比例切割，得到更多新的形体，用这些新形体进行合成设计，会产生更加丰富的形体（见图13-34）。

三、聚积法

聚积法（加法）是用简单的形态与其他形态相结合，创造出较为复杂的形态。通过不同形式的组合，一方面丰富了原有形态，另一方面增大了原有形态的外部尺度，加强了立体视觉效果。

（1）堆砌组合。堆砌组合像搭积木一样，材料自下而上平稳地堆放在一起构成一定的形态，称为堆砌组合。堆砌组合可以是随意的，也可以是有规律的，在建筑或商品的展示活动中经常被采用（见图13-35）。

图13-34 分割移动

图13-35 堆砌组合

（2）接触组合。形态的线、面、角相互接触后组合成新的形态，称为接触组合。接触组合可能是两个形态的组合，也可能是两个以上形态的连续组合，具有较强的韵律感（见图13-36）。

（3）贴加组合。在较大形态的侧壁上悬空地贴附较小形态的方法，称为贴加组合。贴加形态的体量，是由贴合的侧面来支撑的。贴加组合使原形态的立体感和层次感都得到了加强（见图13-37）。

图13-36 接触组合

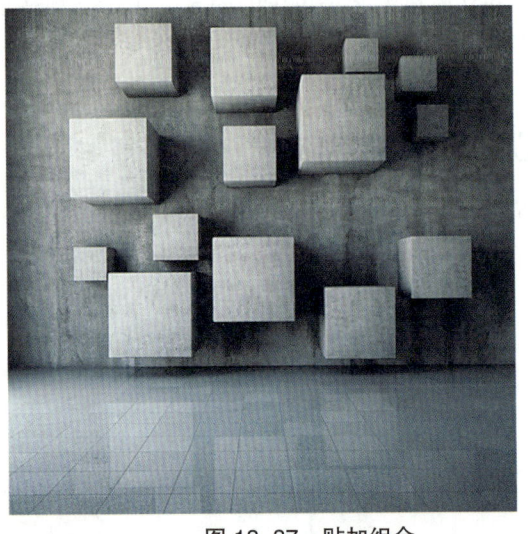

图13-37 贴加组合

（4）叠合组合。一个形态的一部分嵌入另一个形态的方法，称为叠合组合。这种组合可以是由一个形态嵌入另一个形态，也可以是多个形体的叠合。以叠合方式组合的形态数量较少，但却能够取得凹凸多变、形象生动的视觉效果。嵌入部分的多少，关系到两者的整体效果（见图13-38）。

（5）贯穿组合。一个形态贯穿于另一个形态的方法，称为贯穿组合。贯穿组合所产生的各面之间的交线，随形态的复杂程度和方位的不同而不同，它们是空间曲线或折线。过多的相贯交线对形态构成的

线形关系将产生一定的影响，甚至有可能破坏形态的整体美。因此，运用贯穿组合要适度（见图13-39）。

图 13-38　叠合组合

图 13-39　贯穿组合

第5节　综合材料的立体构成

　　一件完整的立体造型，一般是点、线、面、体等因素的综合应用的构成。因为这些构成要素是构成一件完整的立体造型必不可少的因素。用于立体构成的原材料也是以点、线、面、体的形态方式存在的。这些构成因素在构成立体形态中往往不可明显区分。

一、常见的综合构成方式

　　常见的综合构成方式包括以下几种。
　　（1）点与线的组合（见图13-40）。
　　（2）线与面的组合（见图13-41）。

图 13-40　点与线的组合

图 13-41　线与面的组合

（3）面与块的组合（见图13-42）。

（4）点、线、面、体的组合（见图13-43）。

图 13-42　面与块的组合

图 13-43　点、线、面、体的组合

二、综合构成法的重要因素

（1）强调功能的构成：要重视立体造型的使用功能并以此为出发点，提倡造型的科学性。注意发挥新型材料和造型结构的性能特点，把造型的经济性提到重要的高度，同时强调形式与内容的一致性。

（2）强调材料的构成：要注重材料的自然特性，注重顺应或突破材料自身的美感，注重开发新材料和利用旧材料。利用材料的特性构成具有强烈视觉冲击力的形态。

（3）强调形式的构成：要注重把材料要素（点材、面材、线材、块材）按照一定的运动变化规律组织构成整体的艺术样式，把内容与形式有机结合，使形态具有和谐的艺术表现效果。

（4）强调意境的构成：要注重给形态注入丰富的情感、情绪和情态，使造型充满生命活力，满足人们的精神需要。

第6节　作品范例

一、切折

切折作品如图13-44和图13-45所示。

166 构 成 基 础

图 13-44 多切多折作品

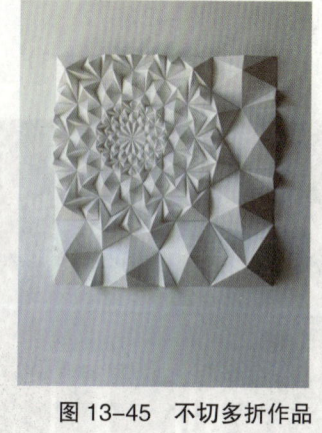
图 13-45 不切多折作品

二、线构成

线构成作品如图13-46至图13-53所示。

图 13-46 线构成作品（1）

图 13-47 线构成作品（2）

图 13-48 线构成作品（3）

图 13-49 线构成作品（4）

图 13-50 线构成作品（5）

图 13-51 线构成作品（6）

图 13-52 线构成作品（7）

图 13-53 线构成作品（8）

三、块构成

块构成作品如图13-54和图13-55所示。

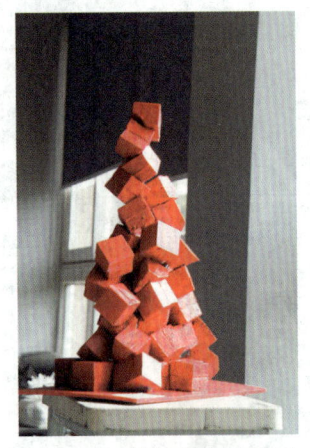

图 13-54　块构成作品（1）　　图 13-55　块构成作品（2）

四、面和综合构成

面和综合构成作品如图13-56和图13-57所示。

图 13-56　面构成作品　　图 13-57　点、线、面综合构成作品

1. 线的构成练习

作业目的：（1）认识不同线材的特点，掌握线材的构成方法。

（2）培养空间思维能力。

作业要求：（1）选择不同质感的线材进行综合练习。

（2）底板尺寸不小于20cm×30cm。

2. 综合构成练习

作业目的：（1）学会把不同质感、不同肌理、不同形态的材料进行综合应用。

（2）能按照形式美法则设计制作出具有美感、立体感、空间感的作品。

作业要求：（1）材料不少于两种。

（2）具有空间感、立体感，有强烈的视觉冲击力。

第14章
立体构成在设计中的应用

学习目标

· 了解立体形态在不同设计领域里的应用，并掌握其运动规律。

· 把握设计的实际意义，能较好地把握设计原则，掌握时代脉搏。

· 通过具体案例的分析，更好地掌握不同设计中立体构成的特点。

第14章 立体构成在设计中的应用 169

第1节 平面设计中的立体构成

一、立体构成在包装设计中的应用

包装造型的设计，最能体现立体构成设计的原理，它的成型是通过若干个面的移动、堆积、折叠和包围而组成一个多面体的过程。合理运用立体构成的原理来设计包装的造型结构，是较为科学的一种设计手段。

1. 包装造型设计的应用

从包装的造型来看，常见的包装箱、包装盒，都是在立体构成的柱体、立方体、锥体和球体等几种原型基础上加以变化而成的。设计要考虑到包容和开启的功能，而掌握了立体构成面材的切缝、折叠、插入等技法，便可以创造出多种包装形态（见图14-1和图14-2）。

图 14-1 插折瓦楞纸盒包装

图 14-2 切割造型包装盒

2. 材料肌理的应用

包装所用的各种材料都有自身的肌理，熟悉各种包装材料（如纸类材料、塑料类材料、玻璃类材料、金属类材料、陶瓷类材料、竹木类材料以及其他复合材料）的肌理特性，在包装设计中合理、科学地加以运用，设计出优美独特的形态结构，都会使包装设计更加美观、漂亮（见图14-3至图14-6）。

图 14-3 纸包装

图 14-4 玻璃包装

图 14-5　塑料包装　　　　　　　　图 14-6　木材包装

二、立体构成在 POP 广告中的应用

在销售场所内外的一些广告形式，如商店招牌、广告牌、柜内的展示物等通称为POP。POP广告常用平面立体构成的方法制作，折叠组合巧妙，技法上常用于切割、折叠、粘贴等（见图14-7至图14-9）。

图 14-7　折叠 POP 立体广告　　　图 14-8　利用折叠切割的立体广告　　　图 14-9　户外立体广告

三、立体构成在书籍装帧设计中的应用

书籍通过运用立体造型中的切割、折叠等手段，就可以产生立体的图文，可以增加读者阅读的乐趣。特别是一些儿童读物、贺卡等常常会用到立体构成中的一些技法来设计制作（见图14-10至图14-12）。

图 14-10　利用切割折叠制作的立体书　　　图 14-11　洞洞书　　　图 14-12　立体贺卡

第14章　立体构成在设计中的应用　171

第2节　家具设计中的立体构成

在家具设计中，大多数造型都是形体的组合，这些形体正是由立体构成中的点、线、面、体的元素来共同创造的，在设计的过程中结合立体构成中的形式美法则，可创作出具有创新性的家具。

一、线立体构成与家具设计

在家具设计中，线构成的应用非常广泛，不同质感、不同曲直线材的应用给家具设计带来了丰富多彩的变化。

运用曲线形式的钢管和钢丝框架结构为主设计的椅子，展现了椅子灵活的悦动性，也为空间增添了趣味（见图14-13和图14-14）。

运用直线使椅子的外观简洁大方，也是木材特有的功能（见图14-15）。

图14-13　曲线构成的椅子（1）　　　图14-14　曲线构成的椅子（2）　　图14-15　直线构成的椅子

二、面立体构成与家具设计

面是构成家具最普遍的形式，面有长度和宽度，还有深度，通过面材的折叠、弯曲使其形成立体结构，形态变化多样（见图14-16和图14-17）。

图14-16　面构成的椅子（1）　　　　　　图14-17　面构成的椅子（2）

三、块立体构成与家具设计

块材是立体造型最基本的表现形式，它是具有长、宽、高三维空间的封闭实体。在形态上，它分为几何体和自由体等。自由体的范围较广，从自然界中的植物花卉到海边的沙石和海螺都是有机形态的体现。在现代的家具设计中，有机体越来越受到设计师的欢迎，雅各布森的"蛋"椅（见图14-18）、"天鹅"椅（见图14-19），以及"花朵"椅（见图14-20）、"嘴唇"椅（见图14-21），无不反映出在经济发达的工业文明社会里，人们对自然形态的追求和渴望。

在体块上进行形体的切割，不同的体积且不同的切割可以得到不同的形态效果。一些家具就是用块的切割得到的（见图14-22）。

图 14-18　"蛋"椅　　　　　　　　　　　图 14-19　"天鹅"椅

图 14-20　"花朵"椅　　　　　　　　　　图 14-21　"嘴唇"椅

图 14-22　足球椅

第3节 产品设计中的立体构成

产品设计是科学技术与艺术的融合，是产品的使用功能和审美情趣的完美结合，产品的设计过程是把抽象的理念和技术，转化为可以看得见、摸得着的东西，所以，在产品设计中特别强调产品设计的功能性、审美性和经济性。

产品造型要以立体构成为基础，运用立体构成的思维方法，在产品的形态中感受、分析、推敲形体。采用立体构成的手段，将单纯立体形态上的节奏、曲直、刚柔和质感等合理表现在产品造型设计上。

案例1：设计师Omid Sadri 设计的陶瓷碗（见图14-23）

案例分析：我们见过很多种碗的设计，但是这款套碗，明显地不同于其他设计，整体看就像一个彩灯一样，中间还有一些存放筷子和勺子的地方，可以一次存放一些汤类或者调料等东西，特殊的外观给我们带来完全不同的视觉感受，而这种造型就是应用立体构成中块构成的切割法得到的。

案例2：面的折曲构成的充电器（见图14-24）

案例分析：利用面的折曲构成造型，造型独特，便于收藏携带。

（a）

（b）

图 14-23　陶瓷碗

图 14-24　面的折曲构成的充电器

图14-25中的便携式移动音箱是由球体切割而成的，占用面积小，造型可爱。图14-26中的扣环耳机，是由韩国设计师Yoonsang Kim设计的。它是由曲线构造成型的，具有体积小、方便携带、能更好地保护耳机、更符合耳朵轮廓的结构特点，真正做到既实用又美观。

图 14-25　球切割面而成的便携式移动音箱

图 14-26　扣环耳机

第4节　建筑设计中的立体构成

立体构成在建筑设计中的运用是最直接、最普遍的，任何建筑本身就是一个放大了的立体构成作品。在建筑设计中，立体构成的原理和法则被广泛应用，建筑的结构形式和立体构成中的形体组合构成是相同的，立体构成中的组合原理和方法都可以在建筑设计中应用。

（1）埃菲尔铁塔。埃菲尔铁塔（见图14-27）采用交错式结构，高300 m，由四条与地面成75°角的、粗大的、带有混凝土水泥台基的铁柱支撑着高耸入云的塔身。它的整体拥有着强烈的线条感，属于典型的大型线构作品。

（2）朗香教堂。朗香教堂（见图14-28）的引人之处在于它有一个非常复杂的形象结构的内外空间，这些机构形态处理上也是立体构成"体块"的表现。人处于教堂内部，感受到体块组合的空间形态，表现为几何体之间的组合关系，形体的叠加、相交、切割、贯穿等形成富于变化的空间界面形态，再加上窗洞光线的射入、空间界面的实体形态与光线形成的虚体形态感受，共同构筑了立体的空间形态，产生独特的空间效果。

图 14-27　埃菲尔铁塔

图 14-28　朗香教堂

第14章 立体构成在设计中的应用　175

第5节　作品范例

一、包装设计

包装盒切割造型如图14-29所示。

二、书籍装帧设计

立体书造型如图14-30所示。

图 14-29　包装盒切割造型

图 14-30　立体书造型

三、家具设计

家具设计作品如图14-31至图14-36所示。

图 14-31　曲面家具造型

图 14-32　切割家具设计

176　构成基础

图 14-33　线构成椅子

图 14-34　线构成时钟

图 14-35　面构成凳子

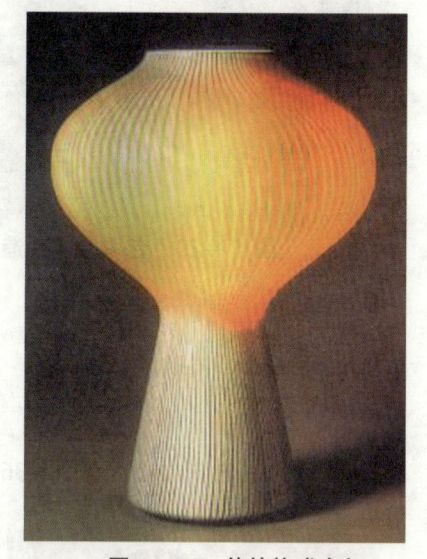

图 14-36　体块构成台灯

练 习 题

根据自己所学专业设计制作一件立体构成作品。

作业目的：（1）将所学的立体构成原理运用到实际设计中。

　　　　　（2）积累立体构成制作的经验。

作业要求：（1）收集大量设计作品，进行立体构成的分析与研究。

　　　　　（2）结合所学立体构成的方法，制定构成方法。

　　　　　（3）绘制设计草图。

作业数量：完成1张。

第 15 章
优秀作品欣赏

1. 香港通用邮票（KAN TAI-KEUNG）（图 15-1）

设计者采用了一张香港海岸线的照片，并沿此海岸线标明了13个竖框，建立了一道水平的彩虹，从左边粉红开始，逐渐过渡到黄、绿、蓝、紫，又回到暖色，利用色相推移的方式来表达主题。

图 15-1　一九九七年香港通用邮票

2.UPC 公司标志（图 15-2）

整个标志采用有金属感的莲花造型，明度推移层层递进，体现了UPC公司的定位和发展思路：提供简单且人性化的数字通讯。

3.2014 联合国气候大会标志（图 15-3）

从内圈的红色到外圈的蓝色，标志采用了色相渐变的多层圆圈来暗喻人类面临的全球变暖的气候危机。

4. 加拿大广播公司标志（图 15-4）

以公司字母C为圆心，喇叭形标志呈放射状向四个方向展开，色彩也由深到浅，凸显了广播公司的特性。

图 15-2　UPC 公司 LOGO　　　图 15-3　2014 联合国气候大会标志　　　图 15-4　加拿大广播公司标志

5.《UCC 咖啡馆》海报（图 15-5）

福田繁雄的《UCC咖啡馆》海报以黑色与白色为主，并配以点或面的纯色。他用一种简约的色调把色彩的对比协调至极致，进行巧妙的搭配达到视觉冲击的效果。

第 15 章 优秀作品欣赏 179

6. 维利绍爵士音乐节海报（图 15-6）

尼古拉斯·卓思乐的维利绍爵士音乐节海报，运用高纯度的明快色彩，打造出欢快、愉悦的气氛，给观者带来快感和兴奋。

7. 桂格面包包装（图 15-7）

两种口味的面包分别用深棕色和浅棕色两种颜色来加以区分，暖色的整体色调引起人的食欲，同时又与上半部分的深蓝色形成对比，显得更为醒目。

图 15-5　《UCC 咖啡馆》海报　　图 15-6　维利绍爵士音乐节海报　　图 15-7　桂格面包包装

8.adidas 香水瓶（图 15-8）

香水瓶子弹头的整体流线型外观设计，象征着男性的刚柔并存之美，颇具运动感。一方面，黑色代表神秘与性感，是运动男性魅力的体现；另一方面，黑色代表高雅，也是品位与身份的象征。

9. 百事可乐的包装（图 15-9）

百事可乐的包装以红和蓝为主色彩。蓝色是一种冷色调，很自然地让人有一种清爽的感觉。百事可乐的颜色与它的公司形象和定位达到了完美的统一。

图 15-8　adidas 香水的包装

图 15-9　百事可乐的包装

10. 可口可乐的包装（图 15-10）

可口可乐的包装主色调选用传统的中国红和纯白两种颜色。白色的字样在红底的衬托下，有一种悠然的跳动之态，给人一种活力四射的感觉。红白两种颜色对比鲜明，醒目大方，视觉冲击感强烈。

11. Doisy & Dam 巧克力包装（图 15-11）

五种口味的巧克力分别以五种颜色来代表，鲜艳的色彩与构成图案相得益彰。

图 15-10　可口可乐的包装

12. 马赛克背景墙（图 15-12）

马赛克是流行的墙面装饰材料，利用色彩空间混合的原理，用瓷砖拼贴出各种图案，色彩丰富，视觉空间感极强。

图 15-11　Doisy & Dam 巧克力包装

图 15-12　马赛克背景墙

13. 腾讯科技上海办公楼（图 15-13）

设计师从大自然中提取各种元素。办公楼里有独特的休闲区，这里的绿色和黄色在整个办公区尤为突出，能很好地划分区域的功能性。整栋楼的颜色清新活泼，极具概念性。

14. 公牛牌插座（图 15-14）

插座的整体为白色设计，插孔区使用淡蓝色，与白色形成鲜明的对比，有效地突出功能；红色指示灯、深蓝色开关，色彩功能区分非常鲜明。

图 15-13　腾讯科技上海办公楼

图 15-14　公牛牌插座

15. 红蓝椅（图 15-15）

红蓝椅是风格派最著名的代表作品之一，由家具设计师里特维尔德设计。它运用单纯明亮的色彩来强化结构，使其完全不加掩饰，重新涂上原色，产生了红色的靠背和蓝色的坐垫。

16. 条形图案 T 恤衫（图 15-16）

T恤衫采用了纯度较高的色彩，用色相推移的方式进行设计，色彩鲜艳。每种色彩之间用黑色进行分隔，降低了对比的程度，达到色彩的协调。

图 15-15　红蓝椅

图 15-16　条形图案 T 恤衫

17. 北京奥运会颁奖礼仪服饰（图 15-17）

"青花瓷"系列设计灵感源于世界闻名的中国青花瓷器。中国传统乱针绣的运用形象逼真地再现了青花瓷的晕染效果。

宝蓝系列采用温润、典雅的宝蓝色作为礼服主色，腰封采用传统盘金绣制作，图案为最具中国传统文化审美意趣和美好愿望的吉祥纹样——江山海牙纹、牡丹花纹，中国特色和民族风格十分突出。

国槐绿系列丝缎礼服寓意朝气蓬勃的生命，体现了人与自然和谐发展的美好愿望及坚守"绿色奥运"的决心。立体银线绣制的吉祥牡丹和契合女性柔美曲线的卷曲花纹，更显身段的婀娜多姿和东方女性的恬静气质。

图 15-17　北京奥运会颁奖礼仪服饰

玉脂白系列巧妙地呼应了奥运奖牌金镶玉的理念，彩绣腰封和玉佩的设计既是中国玉文化的完美再现，又是对传统旗袍设计的一次创新。层次丰富的绿色与牙白色丝绸面料的质感完美搭配，更突出了中国女性内敛、含蓄的特质。

粉红色系列配以传统盘金绣工艺制作的宝相花图案腰饰，分割出完美的人体比例。

18. 汉宁森 PH 系列灯具（图 15-18）

灯具采用不同的形状、不同材质的反光片营造各种光源的环抱效果。特殊面材的运用，使灯具具有轻薄、透明、延展的特性，渐变的面构成令灯具展现出强烈的节奏感和层次感。

图 15-18　汉宁森 PH 系列灯具

19. 蝴蝶凳（图 15-19）

凳子由两片弯曲定型的纤维面板经一个轴心反向对称地连接在一起，造型很像一只蝴蝶正在扇动着一对翅膀。纤维板上的肌理效果，更增加了"蝴蝶"的生动性。此款凳子将面材的弯曲构成方法发挥到了极致。

20. 玛丽莲·梦露大厦（图 15-20）

大厦扭曲的块造型，让大厦显得婀娜多姿，充满动感。

图 15-19　蝴蝶凳　　　　图 15-20　玛丽莲·梦露大厦

第15章 优秀作品欣赏 183

21. 流水别墅（图15-21）

别墅由建筑设计师赖特设计。流水别墅在空间的处理、体量的组合方面取得了巨大的成功。层层脱落的露台渐次后退，增加了建筑的空间感，具有很强的造型层次感和节奏感。

22. "鸟巢"（图15-22）

"鸟巢"线材的相互交织，形成网格状的构架，使国家体育场的外观看上去仿若树枝搭成的鸟巢，灰色矿质般的钢网以透明的膜材料覆盖，显得华美而现代。

图15-21 流水别墅

图15-22 "鸟巢"

23. "球椅"（图15-23）

由艾洛·阿尼奥设计的"球椅"是体块切割构成的典型应用，制作出独特舒适的球形椅子，十分独特。

图15-23 "球椅"

参 考 文 献

[1] 高海军. 平面构成[M]. 北京：中国青年出版社，2010.

[2] 任文营. 平面构成[M]. 广州：华南理工大学出版社，2015.

[3] 洪兴宇. 平面构成[M]. 北京：中国青年出版社，2011.

[4] 陈志亮. 平面构成[M]. 北京：中国民族摄影艺术出版社，2012.

[5] 胡云斌. 平面构成[M]. 北京：人民美术出版社，2010.

[6] 蒋纯利. 色彩构成[M]. 上海：上海交通大学出版社，2013.

[7] 罗高生. 色彩构成设计[M]. 合肥：合肥工业大学出版社，2014.

[8] 张晓波. 色彩构成[M]. 广州：华南理工大学出版社，2015.

[9] 约瑟夫·阿尔伯斯.色彩构成[M]. 李敏敏，译. 重庆：重庆大学出版社，2012.

[10] ArtTone视觉研究中心. 配色设计从入门到精通[M]. 北京：中国青年出版社，2012.

[11] 辛华泉. 立体构成[M]. 哈尔滨：黑龙江美术出版社，1991.

[12] 师晟. 立体构成[M]. 上海：上海科学技术出版社，2001.

[13] 张佳宁. 立体构成及应用[M]. 北京：清华大学出版社，2010.

[14] 林华. 新立体构成[M]. 武汉：湖北美术出版社，2009.

[15] 李刚. 立体构成[M]. 沈阳：辽宁美术出版社，2010.